觀看的
方式

WAYS OF
SEEING

John Berger 約翰‧伯格―――著 吳莉君―――譯

給讀者的話

　　這本書是由我們五個人共同撰寫。我們是以《觀看的方式》（*Ways of Seeing*）這系列電視影片裡的某些概念做為出發點。我們試圖闡述這些概念，並加以延伸。這些概念不僅影響了本書的內容，同時也左右了它的敘述方式。就我們的目的而言，這本書的「形式」與「論點」兩者同樣重要。

　　本書共有七章，以章次為名。讀者可以隨自己喜好以任何順序閱讀。其中四章由文字和圖像構成，另外三章則只有圖像。全由圖像構成的那三章（主題為觀看女體的方式，以及油畫傳統中的各種矛盾面向）雖然沒有文字，但它們企圖提出的問題並不下於有文字的篇章。在這些圖像篇章裡，有時我們沒提供任何相關資料，因為我們擔心這類資訊可能會分散讀者的注意力，干擾圖像正在傳述的意旨。不過這些資料都可在書末的〈圖片說明〉中找到。

　　每篇文章所討論的內容都只局限於每個主題的某些特定面向，尤其是在現代歷史意識下顯得特別醒目的那些層面。我們的主要目的是引發讀者的質疑與探究。

參與本書編寫者有：約翰・伯格

Sevn Blomberg、Chris Fox、Michael Dibb、Richard Hillis

觀看 的 方式
Ways of Seeing

1

戀人的目光就是一切，

再多的言語與擁抱，

都比不上戀人的凝視。

觀看先於言語。孩童先會觀看和辨識,接著才會說話。

　　不過觀看先於言語還有另一種意涵。藉由觀看,我們確定自己置身於周遭世界當中;我們用言語解釋這個世界,但言語永遠無法還原這個事實:世界包圍著我們。我們看到的世界與我們知道的世界,兩者間的關係從未確定。每天傍晚,我們**看見**太陽落下。我們**知道**地球正遠離太陽。然而這樣的知識和解釋,永遠無法和我們看到的景象緊密貼合。超現實主義畫家馬格利特(Magritte)的《夢境之鑰》(*The Key of Dreams*),就是在談論這種永遠存在於言語和觀看之間的鴻溝。

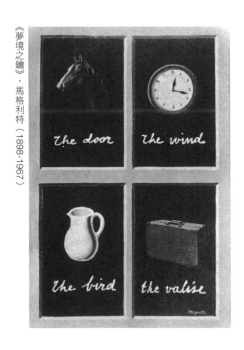

《夢境之鑰》‧馬格利特（1898-1967）

8

我們的知識和信仰會影響我們觀看事物的方式。中世紀的人們相信地獄是一種有形的存在，因此他們眼中的火景必定具有某種不同於今日的意涵。然而他們對地獄的觀念除了與被火灼燒的痛苦經驗有關之外，有很大一部分也來自於火焰燃燒之後留下灰燼的視覺景象。

　　陷入愛河之際，戀人的目光就是一切，再多的言語和擁抱，都比不上戀人的凝視：這種充盈一切的感覺，唯有做愛可以暫時比擬。

　　然而，這種先於言語的觀看，這種永遠無法以言語完全闡述的觀看，並不是機械式的刺激反應。（除非能把整個觀看過程中與視網膜有關的一小部分獨立出來，才能這麼說。）我們只看見我們注視的東西。注視是一種選擇行為。這個行為將我們看到的事物帶到我們可及之處——雖然不必是伸手可及之處。接觸某樣事物就是與它產生關係。（閉上眼睛，繞著房間移動，然後注意觸覺多像是一種靜態的、有限的視覺形式。）我們注視的從來不只是事物本身；我們注視的永遠是事物與我們之間的關係。我們的視線不斷搜尋、不斷移動，不斷在它的周圍抓住些什麼，不斷建構出當下呈現在我們眼前的景象。

　　在我們能夠觀看之後，我們很快就察覺到我們也可以被觀看。當他者的目光與我們的目光交會，我們是這個可見世界的一部分就再也沒有疑義了。

　　如果我們相信自己可以看到那邊的山丘，我們便會假設從山丘那邊也可以看到我們。這種視覺交流比對話更為原始自

然。而且對話往往是試圖用言語來說明這種交流，試圖用隱喻或直白的方式來解釋「你是怎麼觀看事物」，以及試圖弄清楚「他是怎麼觀看事物」。

根據本書對影像（image）一詞的用法，所有的影像都是人造的。

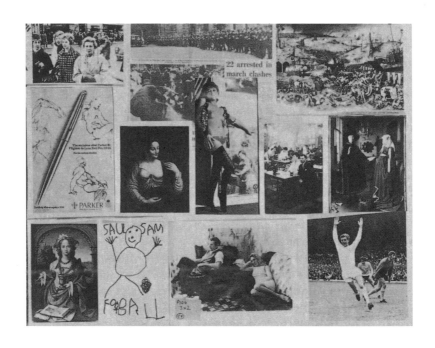

影像是一種再造或複製的景象。它是一種表象（appearance）或一組表象，已經從它最初出現和存在的時空中抽離開來——不論它曾經存在幾秒鐘或幾個世紀。每個影像都具現了一種觀看的方式。即是照片也不例外。因為照片並不像人們經常認定的那樣，是一種機械性的紀錄。每次我們看著一張照片，我

們多少都能察覺眼前這個景象是攝影師從其他成千上萬種可能的景象中挑選出來的。哪怕是最隨意的家庭快照也是如此。攝影師的觀看方式，反映在他對題材的選擇上。畫家的觀看方式，則可根據他在畫布或畫紙上留下的痕跡重新建構。不過，雖然每個影像都具現了一種觀看方式，但是我們對影像的感知與欣賞，同樣也取決於我們自己的觀看方式。（比方說，席拉[Sheila]很可能只是二十個人物當中的一個；但因為我們自己的理由，她就是我們想看的那一個。）

　　人們之所以製造影像，最初是為了像變魔術一般讓已經消失的某樣事物重新顯現。慢慢的，我們注意到，影像顯然比它所再現的事物更能禁得起時間的摧磨；於是，影像可以展現某樣東西或某個人昔日的模樣——也就是說，影像可以展現這個對象過去曾經如何被別人觀看。再接著，我們認知到影像製造者的特殊觀點同樣也是影像紀錄的一部分。於是影像變成是某甲如何觀看某乙的紀錄。會有這樣的認識，是因為個體的意識逐漸提升，以及伴隨而來的對於歷史的察覺日漸敏感。那麼，從什麼時候我們開始認知到這點？想要指出一個確切的日子可能太過魯莽。不過可以確定的是，在歐洲，這樣的意識在文藝

復興開始之際就已經存在了。

影像可以讓我們直接看到某些人物在過去某段時間身處的那個世界，這是任何過去的遺物或文本所無法比擬的。在這方面，影像比文字更精準，也更豐富。這麼說，並不是要把影像視為單純的證據紀錄，抹煞其中的藝術表現性與藝術想像力；事實上，越是具有想像力的作品，越容易讓我們深入其中，分享藝術家所經驗到的那個可見世界。

然而，當影像以藝術作品的方式呈現時，我們觀看它的方式，就會受到我們所學習到的一整套藝術看法的影響。這些看法涉及：

美
真實
天才
文明
形式
地位
品味，等等

這些看法有許多已不符合現今的世界。（「現今的世界」不只是純客觀性的存在，它還包括意識層面。）它們既無法反映真實的現在，同時也模糊了過去。它們製造神祕，而非澄清

12

視野。過去從來不曾待在某處等著人們去發現、去認識它的真實面目。歷史總是不斷在建構現在與過去的關係。於是，因為恐懼現在，所以把過去也給神祕化。過去不是供我們在其中生活；過去是一口井水，我們從中汲取結論，以便採取行動。以文化的方式把過去神祕化，只會導致雙重失落。藝術作品變得高高在上、遙不可及。而「過去」這口井水則日漸枯竭，無法提供我們結論以完成行動。

當我們「看著」（see）一片風景時，我們是置身在風景裡。假使我們「看了」（saw）過去的藝術，我們就將置身於歷史當中。當我們受到阻擋而無法這樣觀看，等於是被抽離了原本屬於我們的歷史。誰能從這樣的抽離中獲利呢？說到底，之所以要把過去的藝術神祕化，是因為有一小群特權分子企圖發明一種歷史，這種歷史可以從回顧的角度把統治階級的角色合理化，而這種合理化用現代的眼光來看是站不住腳的。所以，把過去的藝術神祕化是不可避免的。

讓我們來看一下這種神祕化的典型例子。最近出版了一部關於哈爾斯（Frans Hals）*的論著，共兩冊。這是一部具有代表性的權威作品。做為一本藝術史的專著，這本書的水準很一般，並沒特別好或特別差。

* *Seymour Silve*, Frans Hals (Phaidon, London).

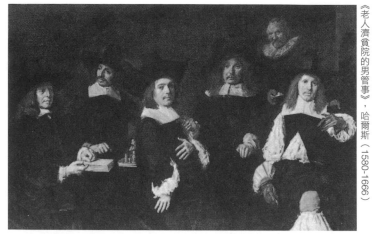

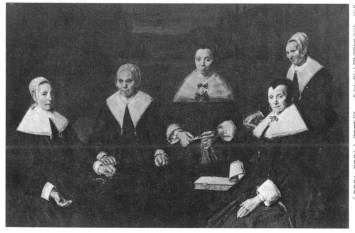

　　上面這兩幅哈爾斯的傑作，畫的是荷蘭十七世紀哈倫
（Haarlem）城老人濟貧院的男女管事。屬於正式委託的肖像
畫。哈爾斯當時是個八十幾歲的窮困老人。他的一生，大半時
間都處於負債狀態。他在1664年開始畫這兩幅肖像，那天冬

天，他因為得到政府的慈善救助，領了三袋泥炭，這才躲過了不幸凍死的命運。坐在前面讓他畫像的那些人，正是負責處理這類救濟事務的行政人員。

那本書的作者記下了這些事實，然後斬釘截鐵地表示，如果觀者認為這兩幅畫裡有任何批判畫中人物的意思，那絕對是錯誤的理解。他說，沒有任何證據顯示，哈爾斯是以痛苦的心情畫下這些作品。作者認為這兩幅作品都是藝術傑作，並且闡述了他的理由。以下是麼他對那些女管事的描述：

> 每個女人都以同等的重要性向我們講述人類的境況。每個女人在巨大的黑暗背景下，都顯得同樣的突出、清晰，然而她們的排列又有一種沉穩的節奏，由她們的頭部與手部所構成的隱約斜線繫聯著。畫家對濃沉、強烈的黑色做了巧妙的調整，為整個畫面營造出渾然一體的效果，並和**強勁的白色與鮮活的調子形成難以忘懷的對比**效果，這種不帶情感的筆觸展現了**極致的渾厚與力度**。（粗體字為我們所加）

畫作的整體構圖是其影像力量的根本所在。細究畫作的構圖是合情合理的。但是在上面這段引文中，作者似乎認為這件畫作的情感力量完全是由構圖本身所主導。諸如**渾然一體、難以忘懷的對比**，以及展現了**極致的渾厚與力度**這類字眼，將這幅影像所激發的情感共鳴，從活生生的經驗感受轉化成冷冰冰

的「藝術欣賞」。所有的衝突都消失了。唯一剩下的就只有萬古不變的「人類境況」，以及這幅作品堪稱是不朽的人類傑作。

關於哈爾斯本人或委託他作畫的男女管事們，目前留下的資料都很有限。我們不可能找得到詳盡的證據來確定他們之間的關係。然而這些畫作本身就是證據：可以證明一群男人和一群女人在另一個男人——畫家——眼中的樣子。你可以自己研究這項證據然後做出判斷。

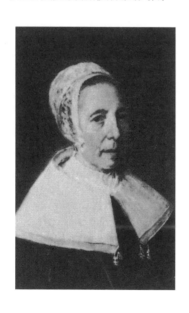 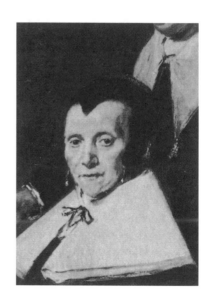

這位藝術史家害怕這樣的直接判斷：

就像哈爾斯的其他許多畫作一樣，他對性格的敏銳刻劃幾乎會誘惑觀者相信：我們能理解畫中男女的個性甚至是習慣。

16

他所謂的「誘惑」是什麼？無非就是畫作對我們所產生的影響。這些畫作之所以影響我們，是因為我們接受哈爾斯觀看其筆下人物的方式。我們可不是呆呆笨笨的接受這點。我們接受他的觀看方式，是因為那符合我們自己對於人物、姿勢、臉孔和習俗的觀察。這可能是因為我們所生活的社會仍具有類似的社會關係和道德價值。正是因為這點，才讓這些畫作具有心理上和社會上的緊張性。是這點──而非畫家做為「誘惑者」的技巧──讓我們相信我們可以理解畫中的人物。

作者繼續寫道：

有些評論家完全臣服於這種誘惑。比方說，有人斷言那位垂邊軟帽斜向一邊的管事顯然是喝醉了，因為他那頭又長又直的頭髮幾乎完全裸露在帽子外面，而且表情呆滯、眼神渙散。

他認為這樣的評論是一種毀謗。他辯稱，將帽子斜戴一邊是當時的流行風尚。他還引用醫學資料證明那位管事的古怪表情，很可能是因為臉部麻痺的關係。他堅稱，如果畫家把某位管事畫得一臉醉態，其他管事絕對不可能接受這幅畫作。我們可以花上好幾頁篇幅針對這些問題一一討論。（十七世紀的荷蘭男子將帽子斜戴一邊，是為了讓自己看起來勇於冒險，風流倜儻。大肆狂飲是社會認可的習俗，等等。）不過這樣的討論只會讓我們越發遠離真正重要的關鍵問題，也就是「面對面的對抗」（confrontation），這正是那位作者決意逃避的課題。

　　在這場面對面的對抗中，男女管事們凝視著哈爾斯——一位窮困老邁的畫家，已失去名望，只能靠公共救濟度日；而哈爾斯，則是用一雙力圖保持客觀的貧民之眼檢視著他們，也就是說，力圖超越他身為一位貧民的觀看方式。這就是這些畫作的戲劇張力所在。一齣「難以忘懷的對比」大戲。

　　神祕化和使用的字彙無關。神祕化是利用種種解釋讓原本昭然若揭的事情變得模糊不清。哈爾斯是第一位替資本主義創造出來的新人物與新表情進行描畫的肖像畫家。他用畫筆所呈現的內容，正是兩個世紀之後巴爾札克在文學中所表達的東西。然而這位權威作者對哈爾斯的藝術成就卻做出這樣的結論：

　　　　哈爾斯堅守他的獨特眼光，此舉豐富了我們對同時代人物的認識，並讓我們對那股不斷刺激他創造出精采傑作的巨

大力量感到敬畏，那股力量藉由他的畫筆讓我們更清楚地看到生命的活力。

這就是神祕化。

為了避免將過去神祕化（過去也可能遭到偽馬克思主義者的神祕化），接著讓我們檢視一下目前存在於——就繪畫影像而言——現在與過去之間的特殊關係。假使我們能看清現在，我們就能對過去提出正確的問題。

今天，我們是以前所未有的眼光觀看過去的藝術。我們確實是以一種不同的方式在感知藝術。

這種差異可以用當時所謂的透視法來說明。透視法是歐洲藝術獨具的特色，最初確立於文藝復興早期，其通則是以觀者的眼睛為中心將所有事物收攏進去。就像是來自燈塔的一道光線——只不過不是光線向外射出，而是表象向內攝入。傳統上把這些表象稱為**現實**。透視法讓那隻眼睛成為可見世界的中心。所有一切都匯聚在眼睛之上，就像匯聚在無限的消失點那樣。可見世界是為觀看者安排的，就像人們一度以為宇宙是為上帝安排的。

根據這種透視規則，視覺的交互性並不存在。上帝的位置不需跟別人有關：祂自己就是位置本身。透視法的內在矛盾在於：它將現實世界的所有影像結構起來，呈現在單一觀者眼前，然而這位觀者和上帝不同，他一次只能呆在一個位置上。

19

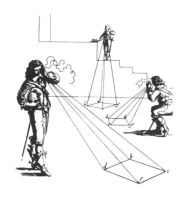

照相機發明之後，上述矛盾便逐漸顯露。

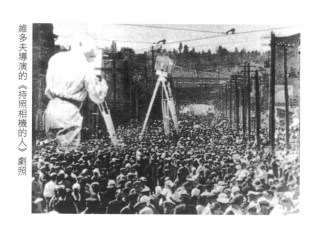

維多夫導演的《持照相機的人》劇照

　　我是一隻眼睛。機器的眼睛。我，這部機器，用只有我能看到的方式將世界展現給你。從今天開始我永遠脫離了人類的固著性。我不斷運動著。我接近物體然後拉開它們。我在它們腳下匍匐爬行。我跟著奔跑的馬嘴移動。

我隨著起起落落的身體起起落落。是我，這部機器，在混亂的運動中運籌帷幄，以最複雜的組合記錄一個又一個動作。

　　我超脫了時間與空間的束縛，調整宇宙間的任何一點，隨心所欲地決定它們的位置。我的做法創造了一種對於世界的新感知。於是我用一種新的方法向你解釋這個未知的世界。*

　　照相機將瞬間的景象獨立出來，並因此摧毀了永恆影像的概念。或者，換個說法，照相機證明了時間流逝的觀念和視覺經驗是不可分離的（繪畫例外）。你所看到的世界，取決於當時你所置身的位置。你所看到的世界，和你在時間與空間中的位置有關。我們再也無法想像，一切事物都匯聚到人類的眼睛之上，就像匯聚在無限的消失點那樣。

　　這麼說並不表示在照相機發明之前，人們相信每個人都能看見世間萬物。但透視法確實是以這種理想狀態在組織視野。每一幅運用透視法的素描或油畫都在提醒觀畫者，他是這個世界獨一無二的中心。然而照相機──尤其是電影攝影機──告訴我們，中心是不存在的。

　　照相機的發明改變了人們過去觀看的方式。對他們來說，

* 這段引文出自蘇聯電影導演維多夫（Dziga Vertov）1923 年的一篇文章，他是電影史上一位革命性的人物。

肉眼可見的世界開始具有不同的意義。這點立刻反映在繪畫上面。

對印象派而言，可見的世界不再是為了讓人觀看而展現自我。相反的，可見的世界由於不斷流動，因而變得難以捉摸。對立體派來說，可見的世界不再是單一視角看到的東西，而是所有可能的觀看角度的視覺總合。

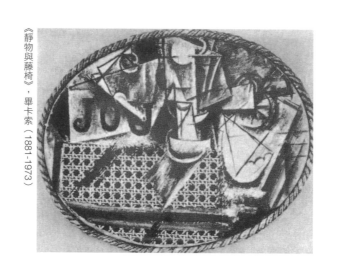

《靜物與藤椅》‧畢卡索（1881-1973）

照相機的發明也改變了人們觀看古老畫作的方式，那些畫作早在照相機發明之前就已存在。繪畫最初是建築的裝飾，是房子不可或缺的一部分。當我們置身在某座文藝復興早期的教堂或禮拜堂裡，有時我們會覺得牆上的影像正是這棟建築內部生活的紀錄，它們共同構成了這棟建築的記憶——它們就是這棟建築的部分特質。

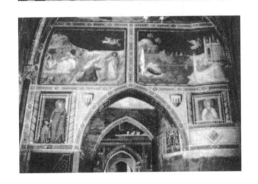

阿西西的聖方濟教堂

每件繪畫的獨特性，一度是其所在場所的獨特性的一部分。有時，這類繪畫是可以移動的。但人們無法同時在兩個不同的地方看到它。在照相機複製某件畫作的同時，它也摧毀了該畫作的影像獨特性。於是，繪畫的意義改變了。或者用比較精確的說法，繪畫的意義不再是單一的，它已繁衍碎裂成多種意義。

這點可以從一件畫作開始登上電視螢光幕後所衍生出的種種現象清楚看出。這件畫作進入每個觀眾家裡。它出現在某個觀眾的壁紙上、家具上、紀念品上。它成了家庭氛圍的一部分。成為家人談論的話題。這件畫作的意義參與了這個家庭的

意義。同一時間，它也進入了另外一百萬個家庭，而且每個家庭都把它擺在不同的背景中觀看。拜照相機之賜，如今是畫作旅行到觀者面前，而非觀者旅行到繪畫面前。在畫作的旅行過程中，它的意義也不斷增生。

有人也許會辯稱，所有的複製品多少都有些失真，因此繪畫的原作仍具有獨一無二的意義。下面這件複製品是達文西的《岩窟中的聖母》（*Virgin of Rocks*）。

看過這件複製品的人，有些在英國國家藝廊看到原作時，或許會看出複製品少了哪些東西。但也有些人根本想不起複製品的畫質，只記得這是件有名的作品，因為他曾在某個地方看過它的複製品。但不論是上述情況中的哪一種，如今原作的獨特性都只在於它是**某件複製品的原作**。我們再也體會不到它以獨一無二的影像出現在某人面前的那種感動；它的首要意義再也不是來自它說了什麼，而是來自它是什麼。

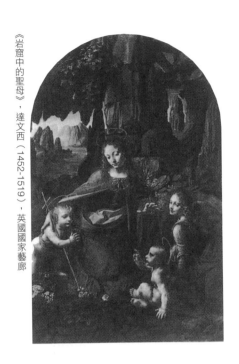

《岩窟中的聖母》，達文西（1452-1519），英國國家藝廊

　　原作的這種新地位完全是因為新的複製方法所產生。不過在這裡，神祕化的過程又開始啟動。原作的意義已不在於它說了什麼獨一無二的內容，而在於它是獨一無二的。當前的文化是如何評價和界定這種獨一無二的存在呢？我們將它界定為一種物品，越稀少就越昂貴的物品。這種價值取決於它的市場價格。不過，由於它終究是一件「藝術作品」──而我們的文化認為藝術比商業來得高尚──因此我們會說它的市場價格是反映其精神價值。可是，不同於一項啟示或一則楷模，一件物品的精神價值只能用巫術和宗教的術語來解釋。然而在現代社會中，不論巫術或宗教都不是真實存在的力量，因此藝術「品」

25

《岩窟中的聖母》，英國國家藝廊

《岩窟中的聖母》，羅浮宮

——「藝術的成果」——只能包裹在一種純屬虛假的宗教氛圍當中。我們把藝術作品當成聖人遺物一般加以討論和展示：遺物的首要意思，就是做為其自身殘留下來的證據。我們研究它們的歷史，目的是為了證明它們確實是真跡。當它們的出生血統得到證明之後，我們就宣稱它們是藝術品。

　　站在國家藝廊《岩窟中的聖母》原作前方的訪客，很可能會因為先前聽過和讀過的種種相關描述，而興起如下的感想：「我正站在它前面。我可以看到它。達文西的這幅畫作和世界上的其他畫作都不一樣。國家藝廊收的是真跡。只要我看得夠仔細，多少就能感受到它的真實性。這是達文西畫的《岩窟中的聖母》：它是真的，因此它也是美的。」

　　認為這種感想天真無知不值一提，那可是大錯特錯。這些想法與藝術專家的高級文化完全吻合，國家藝廊的展覽目錄就是寫給這類人看的。《岩窟中的聖母》是其中篇幅最長的一條。總共有十四頁密密麻麻的文字。裡面沒有一行討論到畫中影像具有什麼意義。文中提到內容包括：畫作的委託人是誰，曾引起哪些法律爭端，誰曾收藏過該畫作，大概的創作年代，以及收藏者的家庭背景。這些資訊是多年研究的心血結晶。其目的首先是為了掃除一切疑慮，證明這件作品絕對是達文西的真跡。其次則是要證實，羅浮宮收藏的那張幾乎一模一樣的作品，只是英國國家藝廊這件畫作的複製品。

　　法國的藝術史家則試圖提出相反的證據。

　　在國家藝廊的所有館藏畫作中，複製品銷售數量最多的，首推達文西的《聖母和聖子以及聖安娜與施洗者約翰》（*The Virgin and Child with St Anne and St John the Baptist*）草圖。然而幾年之前，知道這件作品的人僅限於一些專家學者。它之所以暴得大名，是因為有個美國人想以兩百五十萬英鎊的天價把它買下。

　　如今，這件草圖有它專屬的展間。那個展間看起來像個小禮拜堂。草圖用防彈玻璃保護著。這件草圖取得了一種新的感染力，令人印象深刻。但不是因為它所展現的內容──不是因為它的影像意涵。它的神祕光環是來自它的市場價值。

如今，藝術原作都籠罩著一層虛假的宗教性，這種宗教性最終是以市場價格為依歸。自從照相讓繪畫變成可以複製的東西，繪畫便失去了獨特性，這種虛假的宗教性彌補了繪畫的失落。它的功能是鄉愁式的。是徒勞無功的最後吶喊，試圖讓不民主的寡頭文化延續下去。每當影像不再具有獨一無二的價值，就會有人以這種手法把藝術品弄得神祕莫測。

大多數人是不上美術館的。下面這個圖表告訴我們，教育程度與藝術喜好的關係有多密切。

美術館訪客的教育程度分布表：
不同教育程度的人參觀美術館的比例

	希臘	波蘭	法國	荷蘭
沒受過教育	0.02	0.12	0.15	—
初等教育程度	0.30	1.5	0.45	0.50
中等教育程度	10.5	10.4	10	20
高等教育程度	11.5	11.7	12.5	17.3

資料來源：Pierre Bourdieu and Alain Darbel, *L'Amour de l'Art*, Editions de Minuit, Paris 1969, Appendix 5, table 4.

那些不上博物館的大多數人，都認定博物館裡擺滿了神聖的遺物，那些遺物屬於他們無法理解的神祕領域：難以估量的財富之謎。或者換個說法，他們相信那些真跡是屬於有錢人的私有禁地（無論在物質上或精神上）。從下面這張圖表可以看出，不同的社會階級對藝廊各有什麼看法：

博物館最容易讓你聯想到下列哪個場所：

	體力勞動者	熟練工人和 白領階級	專業人士和 高級經理人
	%	%	%
教堂	66	45	30.5
圖書館	9	34	28
演講廳	—	4	4.5
百貨公司或公共 　建築入口大廳	—	7	2
教堂和圖書館	9	2	4.5
教堂和演講廳	4	2	—
圖書館和演講廳	—	—	2
以上皆非	4	2	19.5
沒意見	8	4	9
	100 (n = 53)	100 (n = 98)	100 (n = 99)

資料來源：同上表，Appendix 4, table 8

　　在這個畫作可以複製的年代，繪畫的意義不再附屬於它們自身；繪畫的意義變成可以傳播的東西：也就是說，它變成了一種資訊，而且就像所有資訊一樣，如果派不上用場，就不會有人理會；資訊本身並不具備什麼特殊權威。當一幅畫作被人拿去使用，其意義輕則略遭修正，重則面目全非。其中的原因大家應該心知肚明。問題並不在於複製品無法忠實複製出影像的某些部分；問題在於複製讓下面這種情況變成可能，甚至不可避免：亦即一張影像可以有多種用途，而且，複製的影像和原作不同，它們可以滿足所有目的。接著就讓我們看看複製影像是以哪些方式來滿足這類用途。

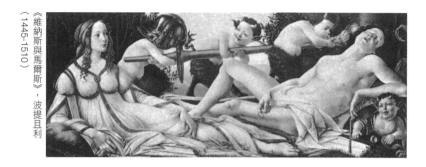

複製可以將畫作的細部獨立出來。這張細部圖的意義已經過轉化。原本的神話寓言人物轉變成尋常少女的肖像。

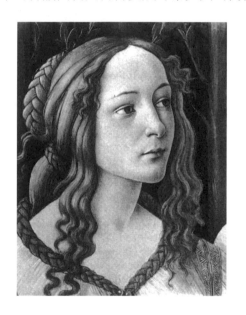

當畫作經過電影攝影機的複製，必然會變成電影製作者的論述題材。

電影會透過它所複製的畫作，將觀眾導引到電影製作者想要的結論。畫作把它的影響力讓給了電影製作者。

這是因為影片是在時間軸上逐漸開展，但繪畫不然。

　　在電影裡，影像是一個接著一個登場，它們的出現順序建構了一種無可逆轉的論述。

　　然而一幅畫作的所有元素卻是同時映入觀眾的眼簾。觀眾可能需要時間一一檢視各個元素，但無論他在何時作出結論，

都只能根據同時存在的整體畫作去推翻或印證自己的結論。下面這張畫作仍保有自己的影響力。

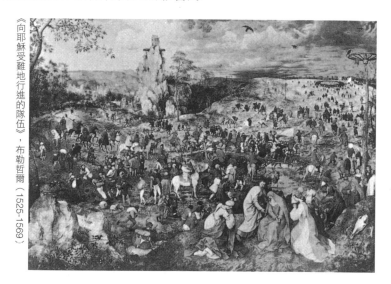

複製的繪畫經常附有文字說明。

這是群鳥飛離麥田的一張風景畫。仔細看一下。接著翻到下一頁。

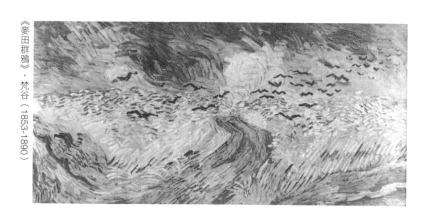

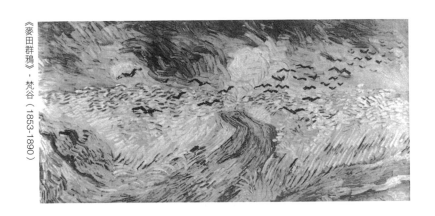

這是梵谷自殺之前所畫的最後一件作品。

　　我們很難明確指出這段文字如何改變了這幅影像，然而它們確實造成了改變。如今這幅影像是用來說明這段文字。

　　在這一章中，每件複製的影像都變成論述的一部分，但論述的內容卻與繪畫的原始意義毫無關聯。文章引用繪畫來為它的字句背書。（本書沒有任何文字說明的那幾章，或許更能凸顯其中的差別。）

　　複製影像就跟所有的訊息一樣，必須堅守陣地，以對抗川流不息的其他訊息。

　　於是，複製品除了做為其原始影像的對照之外，也變成其他影像的參考座標。影像的意義是取決於你會在它前後看到哪些東西。在這種情況下，影像所具有的影響力會遍及它所出現的整個上下文中。

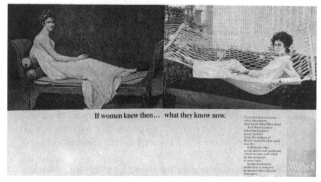

由於藝術作品可以複製，因此理論上任何人都可以使用它們。然而大多數——出現在藝術書籍、雜誌、電影或客廳的鍍金相框裡——的複製品卻仍是用來支撐這樣的幻覺：亦即一切都沒改變，藝術還是以其獨一無二、不曾稍減的權威，證明其他形式的權威是合理正當的，藝術讓不平等顯得高貴誘人，讓階級制度看起來激勵人心。例如，「國家文化遺產」這整個概念，就是在利用藝術的權威來榮耀既有的社會體系和特權菁英。

政治和商業往往是利用複製的方法來掩飾或否認複製的潛在功能。不過個人有時會把它們用在不同的地方。

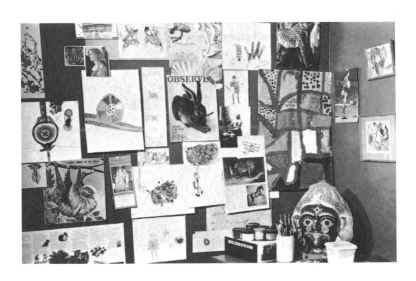

大人或小孩常常會在臥室或客廳裡掛塊板子，釘上一些紙片：信件、快照、畫片、剪報、塗鴉、明信片等。在每塊板子上，所有的影像都說著同樣的語言，彼此之間多少是平等的，

因為它們都是這個房間的主人以非常個人的品味挑選出來的，用來搭配和表達他的生活經驗。從邏輯上看，這些板子理應取代博物館。

這麼說究竟是什麼意思？首先，讓我們先聲明哪些不是我們的意思。

我們並不認為，在面對藝術原作時，除了心生敬畏之外（它們竟然能留存至今！），已激不起任何感受。接觸藝術原作的方式，不只限於我們常用的那些——透過圖書館目錄、專人導覽、語音導覽等等。一旦我們停止以鄉愁的方式觀看過去的藝術，這些作品看起來就不像是神聖的遺物——雖然它們再也無法變回複製年代之前的樣子。我們並不認為藝術原作如今已毫無用處。

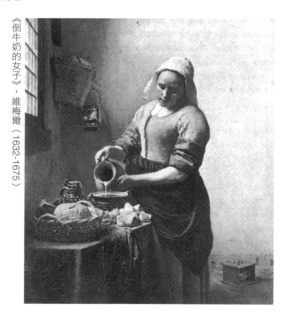

《倒牛奶的女子》‧維梅爾（1632-1675）

繪畫原作是沉默而靜止的，但「訊息」從來不是如此。就算把複製畫掛在牆上，也無法和原作相比擬，因為在原作裡，那種沉默與靜止已滲入真實的物質顏料，我們可從中領會到畫家作畫時的姿態。這種特質可以有效地拉近時間的距離，彷彿我們正在看著畫家揮動畫筆。就這個特殊意義而言，所有的繪畫都是當代的作品。因此它們的見證也是當下的。畫家作畫時的那個歷史時刻原封不動地呈現在你的眼前。塞尚（Cézanne）曾以一位畫家的觀點，作出類似的觀察：「這世界的壽命又縮短了一分鐘！畫出它此刻的模樣吧，把一切都拋諸腦後！化身為那一刻，化身為那敏感的調色盤……把我們此刻所見化為影像，忘了我們先前看過的一切……」當這樣的時刻出現在眼前時，我們的理解是來自我們對藝術的預期，而今日我們對藝術的預期，則是取決於我們先前從複製作品中所經驗到繪畫意涵。

這麼說並不表示所有的藝術只要看了就能自行理解。我們並不認為：在雜誌上看到一張古希臘頭像的複製圖片，因為它喚起了你的某段記憶，所以你把它剪下來，和其他毫無關聯的影像一塊釘在板子上，這樣就算是了解了這尊頭像的所有意義。

這裡的重點不在於你是天真無知還是學識豐富（或說自然蒙昧還是受過教養），而在於你是全面接觸藝術，試圖讓它與各種經驗面向產生關聯，還是以少數專家學者那種神祕的方

式接觸藝術，這些人專為日漸沒落的統治階級抒發鄉愁。（其沒落不是因為普羅大眾，而是因為新興的企業力量與國家權力。）真正的問題是：該由誰來掌握過去藝術的意義？是那些可以將藝術應用在實際生活中的人，還是那群把藝術當做遺物研究的文化菁英。

　　自古至今，視覺藝術總是存在於某種保護之中；這種保護最初是巫術性的或神聖性的。但這種保護也是有形的：它是某個地方、某個洞穴、某棟建築，藝術作品在這些地方製作，或為了這些地方而製作。藝術經驗最初是儀式性的，是和生活中的其他經驗隔絕開來──而其目的恰恰是為了影響人們的生活。後來，藝術的保護變成社會性的。它躋身統治階級的文化，實體作品則隔絕在統治階級的宮殿和豪宅內。在這整段歷史裡，藝術的權威始終與收藏保護它的特定權威息息相關、不可分割。

　　現代的複製方法摧毀了藝術的權威，並把它──比較精確的說法是它的複製影像──從所有保護區裡搬出來。藝術影像成了曇花一現、隨處可見、虛幻脆弱、垂手可得、毫無價值、自由自在的東西，這是有史以來頭一遭。它們就像語言一樣充斥在我們四周。它們匯入了生活的主流，卻再也無法靠自己的力量影響我們的生活。

　　然而很少有人意識到這種變化，因為自始至終，複製這種方法幾乎都是用來推銷下面這種幻覺：亦即一切都沒改變，除了廣大的群眾如今拜複製品之賜，也可以開始欣賞藝術，就像

過去的文化菁英那樣。只是廣大群眾依然對藝術抱持冷漠懷疑的態度，這是可以理解的。

假使當初是以不同的方式使用這種新的影像語言，那麼透過它的用途，它將能發揮一種新的力量。在這種情況下，我們將可利用影像把言語無法形容的感受表達得更為精確。（觀看先於言語。）不只是個人經驗，還包括我們與過去的關係這種不可或缺的歷史經驗：亦即試圖讓我們的生命產生意義的那種經驗，試圖去了解歷史以便讓我們成為積極行動者的那種經驗。

過去的藝術再也無法像以往那樣存在。它的權威已蕩然無存。影像的語言取代了它的地位。如今重要的是：誰使用這種語言？又是為了什麼目的？這涉及到複製版權的問題，藝術印刷和出版的所有權，以及公共藝廊和博物館的整體政策。人們往往把這些當成狹隘的專業課題。但本文的目的之一，就是要告訴讀者，這些問題真正牽扯到的利害關係，遠比表面上看起來要深遠許多。一個與過去脫離關係的民族或階級，其選擇的自由與行動的自由，遠不如一個始終可以在歷史中找到定位的民族或階級。這就是為什麼——而且這是唯一的原因——過去的藝術會在今日成為一項政治議題。

本文有許多觀念是引自德國評論家暨哲學家班雅明（Walter Benjamin）四十多年前的一篇文章。

文章的標題是〈機器複製時代的藝術作品〉（The Work of Art in the Age of Mechanical Reproduction）。其英文版收錄於《啟明》（*Illuminations*, Cape, London 1970）一書。

2

LA ROBE
A TENU BON,
LE SOURIRE
AUSSI

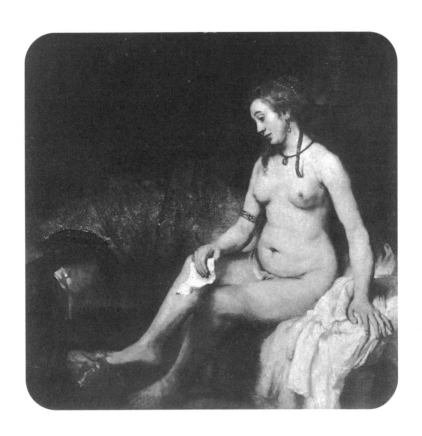

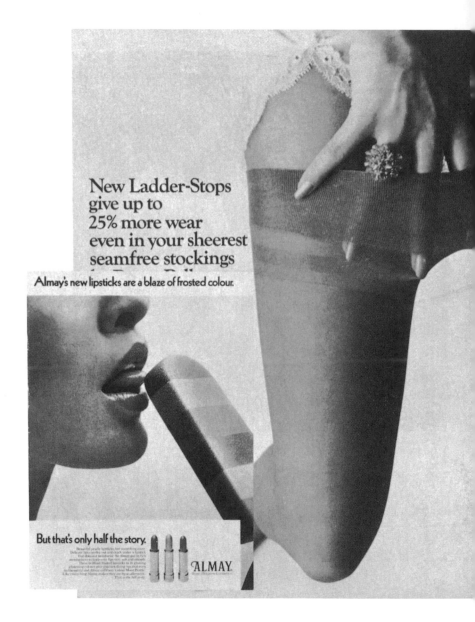

New Ladder-Stops
give up to
25% more wear
even in your sheerest
seamfree stockings

Almay's new lipsticks are a blaze of frosted colour.

But that's only half the story.

ALMAY

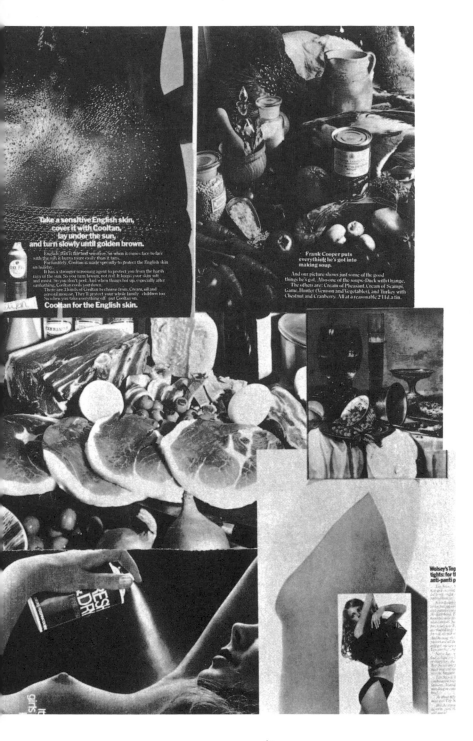

Take a sensitive English skin,
cover it with Cooltan,
lay under the sun,
and turn slowly until golden brown.

English skin is far and sensitive. So when it comes face to face
with the sun it burns more easily than it tans.
Fortunately, Cooltan is made specially to protect the English skin
on holiday.
It has a stronger screening agent to protect you from the harsh
rays of the sun. So you turn brown, not red. It keeps your skin soft
and moist. So you don't peel. And when things hot up, especially after
sunbathing, Cooltan cools you down.
There are 3 kinds of Cooltan to choose from. Cream, oil and
aerosol mousse. They'll protect your whole family - children too.
So when you take everything off - put Cooltan on.

Cooltan for the English skin.

Frank Cooper puts
everything he's got into
making soup.

And our picture shows just some of the good
things he's got. Also one of the soups-Duck with Orange.
The others are: Cream of Pheasant, Cream of Scampi,
Game, Hunter (Venison and Vegetables), and Turkey with
Chestnut and Cranberry. All at a reasonable 2'11d. a tin.

Wolsey's Top
tights: for t
anti-panti p

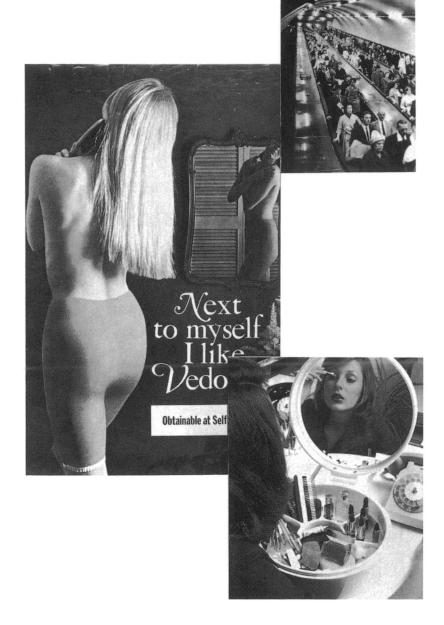

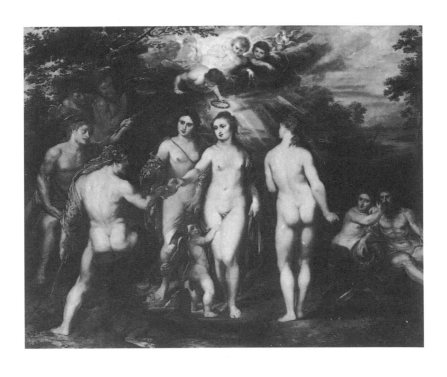

3

鏡子的真正功能

是讓女性成為共犯，

和男人一樣，

首先把她自己當成一種景觀。

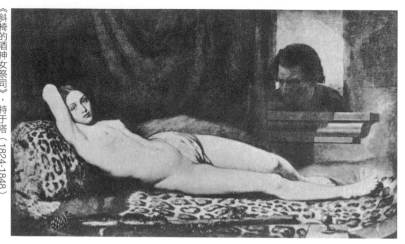

　　根據傳統的習俗與慣例，女性的社會存在與風度和男性截然不同，這點近來雖然已遭到質疑，但其根基並未動搖。男性的風度取決於他能許諾多少權力。假使他能許諾的權力很大，而且很可靠，那麼他的存在就很惹人注目。反之，他的存在就顯得渺小卑微。這種權力可以是道德的、體格的、氣質的、經濟的、社會的和性方面的，但許諾的對象永遠是別人。男性的存在意味著他有能力對你或為你做什麼。他的風度也可能是虛張聲勢的，也就是他假裝他有能力做什麼但其實不然。但這種偽裝總是為了展現他可以對別人施展某種權力。

　　相反的，女性的社會風度說明了她是如何對待自己，以及界定出別人該如何對待她。她的風度展露於她的姿勢、聲音、意見、談吐、打扮、品味和選擇的場合——事實上，她的一舉一動、一言一行，她能做的每一件事，都能為她的風度增色。這種風度簡直就像是從她這個人體內散發出來的，以致男性總

傾向把女性的存在想像成某種幾乎看得到、聞得到或摸得到的揮發物，像是某種熱氣、香味或靈光。

長久以來，生為女人就等於在某個指定與限制的範圍內，接受男人的照管。在這樣狹小的空間與男性的監護之下，女性必須心靈手巧地生活著，於是培養出她們的社會風度。代價是把自己一分為二。女性必須時時刻刻關注自己。她幾乎是每分每秒都與眼中的自我形象綁在一起。在她穿過房間時，她會瞧見自己走路的姿態，在她為死去的父親哭泣時，她也很難不看到自己哭泣的模樣。從她還是個小女娃的時候，她就學會了時時打量自己，而且相信這麼做是應該的。

於是，女性認為，女性的身分就是由審視者與被審視者這兩個對立的自我所構成。

她必須審視自己所扮演的每一個角色還有自己的一舉一動，因為她在別人眼中的形象——說到底就是她在男人眼中的形象——是決定她這一生是否成功（一般人所認為的成功）的最大關鍵。別人眼中的她，取代了她對自己的感覺。

男性遇到女性時，會先審視打量她們，然後決定該如何對待她們。所以女性在男子眼中的形象，可決定她所得到的待遇。為了在審視的過程中取得某些支配權，女性必須控制這種審視，甚至把它內化。她必須以她內在的「審視者」自我對待她內在的「被審視者」自我，藉此向別人展示他們該如何對待她這個人。她的存在與風度就是由這種示範性的自我對待所構成。每個女人的風度都規範了哪些是「可允許的」，哪些是

「不可允許的」。她的每個動作——無論其直接目的或動機為何——也都被解讀成一種暗示，暗示她希望別人如何對待她。當女人把玻璃杯摔到地上，這是一種示範，示範她會如何處理自己的憤怒情緒，以及她希望別人如何對待她的憤怒情緒。當男人做出同樣的舉動，大家只會覺得他在表達憤怒的情緒。當女人開了個有趣的玩笑，她是在告訴你她會如何對待開玩笑的自己，以及當她開玩笑時，你該如何對待她。只有男人才會為開玩笑而開玩笑。

一言以蔽之：**男人行動，女人表現**。男人注視女人。女人看自己被男人注視。這不僅決定了男人與女人之間的大部分關係，同時也影響了女人與自己的關係。女人內在的審視者是男性；被審視者是女性。她把自己轉變成對象——尤其是視覺的對象：一種景觀。

歐洲有一類油畫是以女性做為首要題材而且一再出現。裸體畫。在這些裸體畫中，我們可以找到歐洲人一直把女性視為景觀的一些判準和傳統。

傳統油畫中最早出現的裸體是亞當和夏娃。讓我們引述一段聖經創世紀裡的故事：

於是女人見那棵樹的果子好作食物，也悅人的眼目，且是可喜愛的，能使人有智慧，就摘下果子來吃了，又給她丈夫，她丈夫也吃了。

他們二人的眼睛就明亮了，才知道自己是赤身露體，便拿無花果樹的葉子為自己編做裙子……神呼喚那人，對他說：「你在哪裡？」他說：「我在園中聽見你的聲音，我就害怕；因為我赤身露體，我便藏了。」……
神對女人說：「我必多多增加妳懷胎的苦楚；妳生產兒女必多受苦楚。妳必戀慕妳丈夫；妳丈夫必管轄妳。」*

這段故事有什麼值得注意的地方？首先，亞當和夏娃之所以在吃了蘋果之後意識到自己赤身露體，是因為看到對方跟自己不同。赤裸的概念是在觀看者心中引發的。

其次，女人受到責難，上帝罰她聽從男人的命令。對女人而言，男人成為上帝的代理人。

在中世紀的繪畫傳統裡，這個故事經常以連環圖畫的方式出現，一幕接著一幕。

* 譯註：此段譯文引自和合本聖經，創世記第三章。

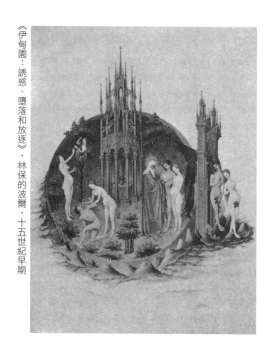

《伊甸園：誘惑、墮落和放逐》，林保的波爾，十五世紀早期

　　到了文藝復興時期，連續性的故事消失了，只單獨描繪他們感到羞恥的那一刻。這對男女用無花果葉子或雙手遮住私處。但此時他們比較不是羞於面對彼此，而是羞於面對觀眾。

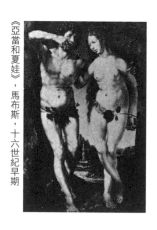

《亞當和夏娃》，馬布斯，十六世紀早期

58

接下來，羞愧變成某種展示。

當繪畫傳統逐漸世俗化，可以表現裸體的主題也越來越多。然而在所有的裸體畫中，畫家都暗示了畫中主角（一個女人）知道有個觀眾正在看她。

她不是以她原來的樣子赤裸。
她是以旁觀者看她的樣子赤裸。

旁觀者眼中的赤裸，往往才是這類畫作真正的主調。例如在深受畫家喜愛的「蘇珊娜與老人」（Susannah and the Elders）這個主題中，我們和那名老人一起偷窺蘇珊娜出浴。而她也回頭迎向我們注視的目光。

59

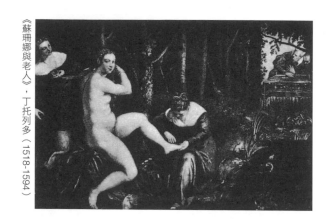

　　在丁托列多（Tintoretto）所畫的另一個版本中，蘇珊娜正端詳著鏡中的自己。於是，她和我們一樣，也成了她自己的觀眾。

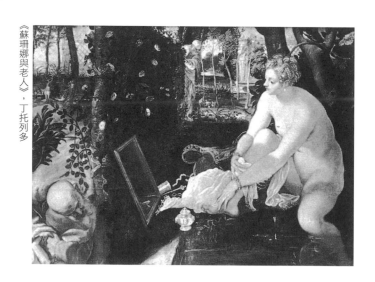

　　鏡子往往用來象徵女性的虛榮。然而這類教誨大多是偽善的。

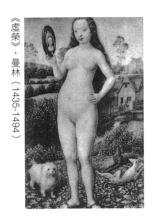

《虛榮》，曼林（1435-1494）

你因為愛看裸女而畫裸女，你在她手上放了一面鏡子，然後把這幅畫題名為《虛榮》，藉此對這名女子提出道德譴責，雖然你剛剛才從描繪她的赤裸中得到滿足。

鏡子的真正功能不在於此。鏡子的真正功能是讓女性成為共犯，和男人一樣，首先把她自己當成一種景觀。

「帕里斯的評判」（The Judgement of Paris）＊也有同樣的言外之意，也是關於男人（一個或一群）對裸女的注視。

＊ 帕里斯的評判：源出希臘神話故事，傳說希臘英雄珀留斯（Peleus）與愛琴海海神的女身結婚時，舉辦了一場盛大的婚宴，他們邀請了奧林匹亞山上的大小神祇出席宴會，獨獨漏掉了「爭執」女神。女神惱羞成怒，於是不請自來，在宴會上丟下一顆金蘋果，說是屬於最美麗的女神。結果天后希拉、智慧女神雅典娜以及愛神阿芙柔黛蒂三人為了搶奪這顆蘋果爭執不下，鬧到天神宙斯那裡，宙斯因為不想蹚這渾水，於是將蘋果交給正在山上牧羊的特洛伊王子帕里斯做評判。三位女神各自對帕里斯許諾財富、榮譽與美女，最後帕里斯選擇了愛神的許諾，並將金蘋果判給愛神。此舉惹惱了希拉與雅典娜，連帶讓這兩位女神遷怒特洛伊城，而愛神為了履行諾言，後來幫助帕里斯拐走斯巴達國王的王后海倫，從而引發了長達十年的特洛伊戰爭。

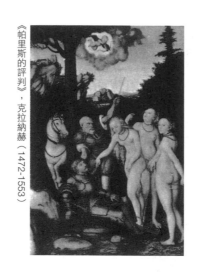

《帕里斯的評判》，克拉納赫（1472-1553）

不過其中增添了一個新元素——評判。帕斯里要選出他眼中的第一美女，把蘋果頒給她。於是，「美麗」變成一種競賽。（如今「帕里斯的評判」已變成「選美大賽」。）沒選上的就**不是美女**。選上的就能得到獎品。

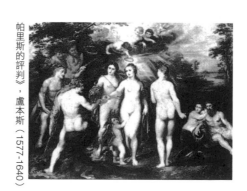

帕里斯的評判》，盧本斯（1577-1640）

獎品握在評審手上——也就是由他支配。查理二世委託雷利（Lely）祕密畫了一幅油畫。畫中的影像極具代表性。表面上你可以說它是《維納斯與邱比特》。實際上它是查理二世情婦妮爾·葛恩（Nell Gwynne）的肖像畫。畫中的她被動地看著那位觀者凝視她的裸露。

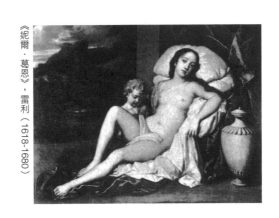

《妮爾·葛恩》，雷利（1618-1680）

然而這種赤裸不是為了表達她的情感；那是一種符號，代表她臣服於主人（女人與畫作的主人）的情感與要求。當國王向賓客展示這幅畫時，就是在展示這種順從，好讓賓客對他又羨又妒。

值得注意的是，在其他非歐洲的傳統中——印度藝術、波斯藝術、前哥倫比亞時期的中南美洲藝術——赤裸從未以這種慵懶的方式出現。在那些傳統裡，假使作品的主題是性吸引力，藝術家通常會呈現男女之間的活躍性愛，展露彼此交纏的動作，而且女人和男人一樣主動。

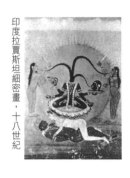

印度拉賈斯坦細密畫，十八世紀

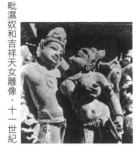

毗濕奴和吉祥天女雕像，十一世紀

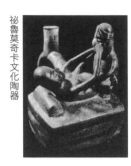

祕魯莫奇卡文化陶器

接著我們可以開始探討在歐洲傳統中，赤裸（nakedness）和裸體（nudity）有何差別。克拉克（Kenneth Clark）在《裸體》（The Nude）一書中表示，赤裸只是沒穿衣服，裸體卻是一種藝術形式。根據他的說法，裸體不是一幅繪畫的起始點，而是那幅繪畫所實現的觀看方式。在某個程度上，這種說法是對的──雖然觀看「裸體」的方式未必都是藝術的：還有各種裸照、裸姿、裸態。它的正確性在於，裸體總是依循慣例──而其慣例的權威來源，正是某種藝術傳統。

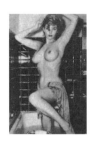

　　這些慣例代表什麼？裸體又意味什麼？單從藝術形式的角度不足以回答這些問題，因為裸體顯然也跟活生生的情色有關。

　　赤裸是做你自己。

　　裸體是做他人觀賞的赤裸者，而且自己尚未意識到這點。

必須把赤裸的身體當成觀賞的物品，它才會成為裸體。（把它當成物品觀看，會刺激你把它當成物品使用。）赤裸顯露自身。裸體用於展示。

赤裸是去除一切偽裝。

展示赤裸是把你的表皮和你身上的毛髮變成一種偽裝，而且這種偽裝永遠無法卸除。裸體的詛咒是永遠無法赤裸。裸體是一種衣著形式。

在一般的歐洲裸體畫中，第一主角永遠不會出現在畫布上。他是站在畫作前方的觀賞者，而且往往假定為男性。畫面中的一景一物都是在向他訴說，都是因為他的在場而出現。畫中人物是因為他才成為裸體。然而他，顯然是個陌生人——穿著衣服的陌生人。

仔細看看布隆吉諾（Bronzino）的《時間與愛的寓言》（*Allegory of Time and Love*）。

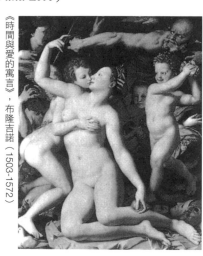

《時間與愛的寓言》，布隆吉諾（1503-1572）

我們暫且不必為這幅畫作背後複雜的象徵意涵傷腦筋，因為那不會影響到它的性愛訴求。無論這幅畫還有哪些意義，它最初就是一件挑逗性愛的作品。

這幅畫是佛羅倫斯大公送給法國國王的禮物。跪在墊子上親吻畫中女人的是邱比特。女人是維納斯。順帶一提，她的姿勢跟畫中人物的親吻一點關係也沒有。她的姿態，是在向看畫的那個男人展露她的胴體。這幅畫是為了激起**他的**性慾。跟她的性慾毫不相干。（基於同樣的目的，這幅畫裡並未畫出女子身上的毛髮，歐洲傳統的裸體畫一般也都遵循這個慣例。因為毛髮與性權力有關，與熱情有關。畫中女性的性熱情必須減至最低，這樣才能讓那名男性觀畫者感覺他獨占了這種熱情。）畫中女人是為了滿足他的慾望而存在，與她自己的慾望無關。

比較一下這兩個女人的表情：

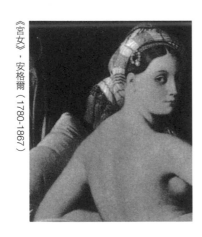

《宮女》，安格爾（1780-1867）

一位是安格爾（Ingres）名畫中的模特兒，一位是色情雜誌裡的照片模特兒。

幾乎一模一樣，不是嗎？這是女人對著她想像中的觀看者故做嫵媚的表情——雖然她不知道他是誰。她正在奉上她做為被審視者的女性特質。

是的，有時畫作裡也會出現男性愛人。

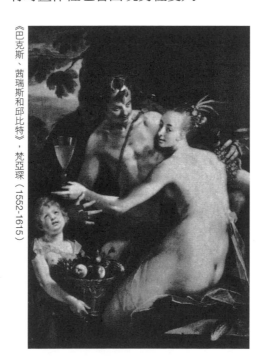

《巴克斯、茜瑞斯和邱比特》，梵亞琛（1552-1615）

但畫中女人絕少直接注視那男人。她總是望向別處，或是把目光投向畫外，望著那個自詡為她真正愛人的男子——那幅畫的「觀看者—擁有者」（spectator-owner）。

歐洲還有一類描繪男女做愛場景的春宮畫（十八世紀尤其盛行）。然而即便是面對這類畫作，那位「觀看者—擁有者」顯然還是會在幻想中把另一個男人趕走，或是把自己當成他。相反的，歐洲以外的春宮畫只會讓許多愛侶興起做愛的念頭。「我們都有千手千腳，絕不孤單落寞。」

　　文藝復興以後的歐洲情色繪畫，幾乎全是面向前方——字義上的前方或隱喻上的前方——因為真正的情慾主角是那位注視畫作的「觀看者—擁有者」。

　　這種奉承男性的荒謬現象在十九世紀的學院派藝術中達到最高峰。

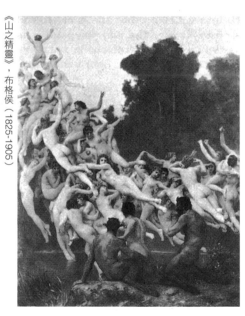

《山之精靈》，布格侯（1825-1905）

達官貴人們就像這樣在畫下品評討論。當某人覺得自己遭到愚弄玩耍，他便抬起頭來從畫中尋找慰藉。畫中的影像會讓他想起他曾是個堂堂男子漢。

　　在歐洲的油畫傳統中，有少數裸體屬於例外狀況，無法套用上述說法。事實上，它們已不再是裸體──它們打破了裸體的藝術形式規範；它們是全裸或部分赤裸的情人畫像。這些例外大概占傳統裸體畫的幾千分之一。在每一幅這樣的作品裡，畫家本人都對他筆下的女子傾注了強烈的情感，他的目光是那

《妲娜猗》，林布蘭（1606-1669）

69

樣專注，根本沒為旁觀者留下任何遐想空間。畫家的目光將那名女子緊緊鎖住，他倆就像是化為石頭的戀人一樣無法分割。觀看者只能見證他倆的關係，無法更進一步；他被迫承認自己本來就是個局外人。他無法欺騙自己，說她的寬衣解帶是為了他。他無法把她變成一個裸體的女人。因為畫家已把她的意志和想望融入影像的結構，融入她的身體與面部表情。

歐洲裸體畫傳統中的典型和例外，雖然可以簡化為「赤裸／裸體」這組背反律，但是描繪赤裸這個問題並不像表面看來那樣單純。

在現實中，赤裸具有怎樣的性功能呢？沒錯，衣著有礙於接觸和動作。但是赤裸本身似乎具有一種積極的視覺價值：我們想看另一半赤裸的樣子：當另一半在我們面前一絲不掛時，我們就會盯著瞧──有時這跟次數無關，第一次也好，第一百次也罷，我們都想看。看到對方赤裸的樣子對我們究竟有何意義？瞥見對方褪盡衣衫的那一瞬間，我們的慾望又會受到怎樣的影響？

另一半的赤裸具有確認的作用，可以讓我們大大鬆一口氣。她就跟別的女人一樣：或他就像其他男人一般：我們所熟悉的性慾機制竟是如此簡單明瞭，真是令人讚嘆。

當然，在意識層次上，我們不會期望看到不一樣的她或他：潛意識裡的同性戀慾望（或潛意識裡的異性戀慾望──假使這對伴侶是同性戀的話）也許會有一些不一樣的期待。但是

我們毋須藉用潛意識來解釋這種「鬆了一口氣」的心情。

雖然我們不期望看到不一樣的模樣，但由於我們的情感是那麼急切、那麼複雜，以致會有種感覺，以為即將看到的她或他會是與眾不同的，如今，這層疑慮消除了。他們就跟其他同性別的人很像，差別不大。這毫無特色的赤裸，在答案揭曉的那一刻，給了我們一種溫暖親切——相對於冰冷無情——的感覺。

我們也可以換個說法：在我們首次瞥見對方赤裸的那一瞬間，同時也產生了一種「平凡無奇」（banality）的感覺：這種感覺之所以存在，完全是因為我們需要它。

在這刻到來之前，對方多少是神祕的。優雅端莊不該只是一味講求清心寡慾或多愁善感：承認這種神祕感的失落也是合理的。這種神祕感的消失大體可以從視覺的角度來說明。我們的目光從愛人的雙眸漸次下移到嘴唇、肩膀、雙手——這些部位的姿態千變萬化，可以傳達出主人翁的各種細微性格——然後從這些地方轉移到具有性特徵的部位，這些部位給我們的感覺是那麼強烈而單一。我們把愛人縮降或提升——隨你喜歡哪個用法——為他們最初的性別：男性或女性。我們鬆了一口氣，因為我們發現了一項不容置疑的事實，而我們先前那些複雜萬端的感知，如今全都得臣服於這一事實的強大力量。

我們需要這種謎底揭曉時的「平凡無奇」，因為它讓我們回到現實。但它的功能不止於此。這項事實確認了對方擁有我們熟悉的性官能，與此同時，它也讓我們有機會分享主觀的性

經驗。

就在伴侶們找到方法可創造彼此共享的神祕時，原先的神祕感也隨之消失。順序是：主觀的─客觀的─對權力雙方都是主觀的。

這樣我們就能理解，要創作一件性感赤裸的靜態影像有多困難。因為在真實的性經驗中，赤裸是一種動態過程而非靜止狀態。如果把過程中的某一時刻獨立出來，那影像將顯得平凡無奇，而這種平凡無奇若不是做為連接兩個激情幻想時刻的橋樑，則只會令人掃興。這就是為什麼情感豐富的赤裸照片甚至比同類繪畫更為罕見的原因之一。對攝影師而言，比較容易的做法是把某個有名有姓的人物變成一具無名無姓的裸體，藉著把景象與觀者都籠統化以及把性慾非特定化，從而將真實的慾望轉變成空幻的奇想。

讓我們來看看一幅屬於例外的赤裸畫像。這是盧本斯（Rubens）的作品，畫中人物是他年輕的第二任妻子，他倆結婚時，畫家的年紀已經很老了。

我們看到她正轉過身來，皮裘從肩頭滑落。顯然，下一秒鐘的她將不再是畫中的模樣。乍看之下，她的影像所具有的瞬間性就跟照片的瞬間性沒什麼兩樣。然而，往深處看，這幅畫「包含了」時間和時間的經驗。我們不難想像在她把皮裘拉回肩頭之前，有那麼一刻她是全裸的。畫中的影像超越了從皮裘

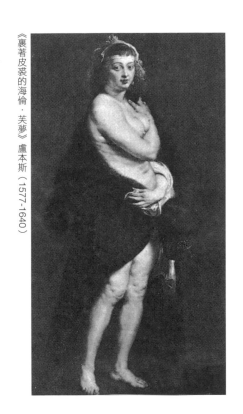

《裹著皮裘的海倫・芙夢》盧本斯（1577-1640）

滑落肩頭那刻直至全裸以及全裸之後的一整串連續鏡頭。她可以同時屬於其中任何一個瞬間或所有瞬間。

　　她的身體面對我們，但不是做為一種即時呈現的景象，而是做為一種經驗——那位畫家的經驗。此話怎講？我們可舉出一些軼談式的粗淺理由：她那凌亂的頭髮、她那直接投向畫家的眼神，以及那吹彈可破的肌膚所傳達出來的溫柔。但是真正的理由是形式上的。她的外貌已經過畫家的主觀意志重新塑造過。在她按住皮裘的那個部位下方，她的上半身和雙腿是接不

起來的。那裡有大約九吋的誤差：她的大腿骨至少得向右移動九吋，才有辦法接上她的髖關節。

　　盧本斯也許不是故意畫成這樣：如果沒特別提醒，觀看者很可能也沒注意到。這項誤差本身不是重點。重點是它所產生的效果。它讓畫中女子的身體擁有無法想像的律動感。這件作品的連貫性不是存在於作品本身，而是存在於畫家的經驗當中。說得更精確點，這項誤差讓畫中女子的上半身與下半身，以私處為中心，各自朝不同的方向旋轉：軀幹轉向右邊，雙腿轉向左邊。與此同時，畫家用黑色的皮裘遮住她的私處並與黑色的背景接連起來，於是，她既是繞著黑暗旋轉，又是在黑暗中旋轉，而黑暗隱喻著她的性。

　　一幅描繪赤裸軀體的偉大情色圖像，除了必須超越單一瞬間的經驗並且納入畫家的主觀意志之外，還有一個不可或缺的必備要素。也就是我們已經提過的那種毫無掩飾但不令人掃興的平凡無奇。這正是窺淫者與愛人之間的差別所在。在這幅作品中，這種平凡無奇可以從盧本斯不由自主地描繪芙夢那身肥胖柔軟的肉體看出，這尊血肉之軀一再打破完美的形式傳統，也不斷（向他）保證她那無與倫比的獨特性。

　　歐洲油畫中的裸體，通常是用來表現歐洲人文主義精神值得稱道的一面。這種精神與個人主義息息相關。若沒有發展出高度自覺化的個人主義，就不可能畫出突破傳統的作品（極度個人化的赤裸圖像）。然而這個傳統有其自身無法解決的矛盾。少數幾位藝術家依憑個人直覺看出這種矛盾，並用自己的

方法予以消解，但是他們的解決方法始終無法進入這個傳統的文化範疇（始終無法成為這個傳統的文化術語）。

這個矛盾可以簡單說明如下。一邊是藝術家、思想家、贊助者和擁有者的人文主義；另一邊是被他們當成某件物品或某個抽象概念的對象——女人。

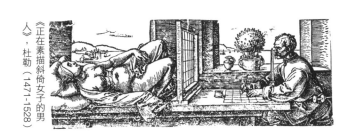

《正在素描斜倚女子的男人》，杜勒（1471-1528）

杜勒認為，理想的裸體應該由某甲的臉、某乙的胸、某丙的腿、某丁的肩和某戊的手——以此類推——拼組而成。

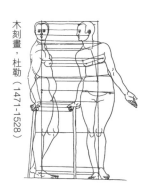

木刻畫，杜勒（1471-1528）

如此將可讓人體得到美化。但這種做法顯然是極度漠視每個人的真實面貌。

在歐洲的裸體畫中，畫家和「觀看者─擁有者」通常都是男性，他們描繪和觀看的對象則大半是女性。在我們的文化中，這種不平等的關係是如此根深柢固，直到今天，仍然存在於許多女性的意識結構。她們以男人對待她們的方式對待自己。她們像男人一樣，審視自己的女性特質。

對現代藝術而言，裸體畫這個類別不像以往那麼重要。藝術家開始提出質疑。在這方面──就像在其他許多方面──馬內（Manet）代表了一個轉捩點。假使拿他的《奧林匹亞》（*Olympia*）和提香（Titian）的原畫作比較，我們看到的是一個扮演傳統角色的女人開始質疑這個角色，而且還相當大膽。

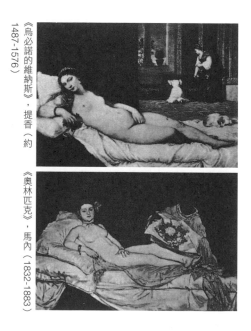

《烏必諾的維納斯》，提香（約1487-1576）

《奧林匹克》，馬內（1832-1883）

理想破滅了。但幾乎沒有任何東西取而代之，除了所謂的

妓女「寫實主義」——妓女變成二十世紀早期前衛派畫家（羅德列克 [Toulouse-Lautrec]、畢卡索、盧奧 [Rouault]、德國表現主義，等等）筆下的典型女人。在學院派的繪畫裡，傳統依然持續著。

如今，油畫傳統背後的態度與價值，則是透過更為普及的媒體——廣告、新聞、電視——不斷放送。

然而觀看女性的基本方式，以及使用女性影像的基本目的，依然沒變。描繪女性的方式還是跟男性截然不同，這種不同並非由於男女之間的不同特質，而是因為我們的文化依然把「理想中」的觀看者假定為男性，女性的影像則是用來取悅男人。如果你對這點有任何懷疑，試試下面的實驗。從這本書中選出一張傳統的裸體圖像。把圖像中的女人置換成男人。你可以畫在腦子裡或畫在影印紙上。然後注意觀察這樣的置換會造成多大衝擊。不是對影像的衝擊，而是對觀看者既定成見的衝擊。

4

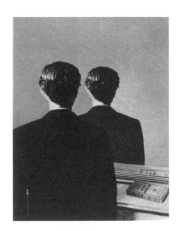

契馬布耶（約 1240-1302）

法蘭契斯卡（1410/20-1492）

利比（1457/8-1504）

達維（1460-1523）

拉斐爾（1483-1520）

慕里歐（1617-1682）

布朗（1812-1839）

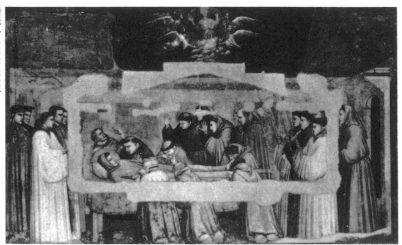

喬托（1266/7-1337）

布勒哲爾（1525-1569）

巴爾東‧葛里恩（1483-1545）

傑利科（1791-1824）

馬內（1832-1883）

85

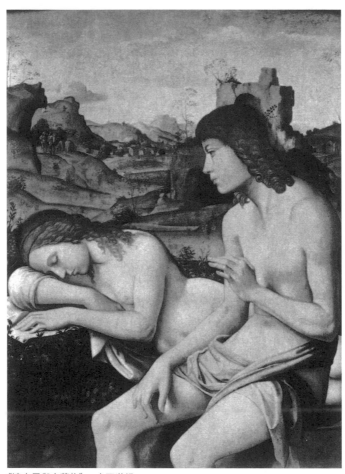

《達夫尼與克蘿依》，十五世紀

《維納斯與馬爾斯》，十五世紀

《潘》，十五世紀

《羅馬饗宴》，十九世紀

《潘與西琳克絲》，十八世紀

《愛引誘純真，歡樂為她領路，悔恨追隨在後》，十八世紀

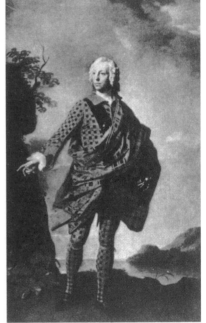

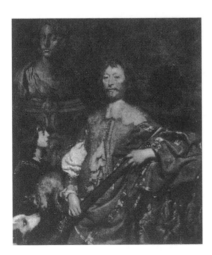

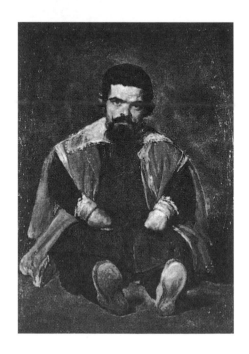

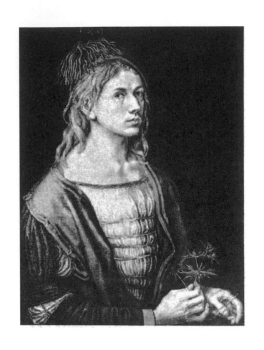

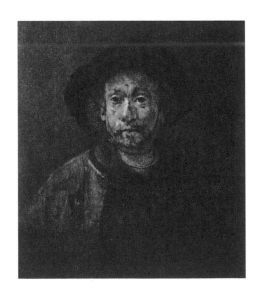

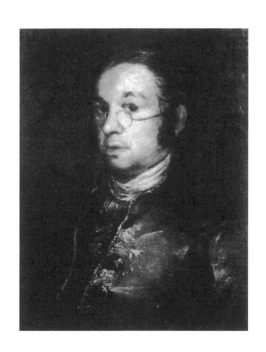

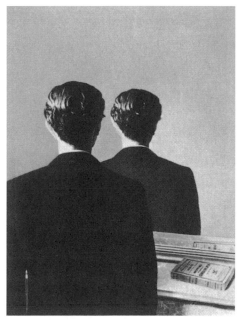

5

當你買下一幅畫作，

你同時也買下

它所再現的物品模樣。

油畫經常描繪物品。可以在現實中買到的物品。把一項物品拿來畫在畫布上，就跟把它買來擺在家裡沒什麼差別。當你買下一幅畫作，你同時也買下它所再現的物品模樣。

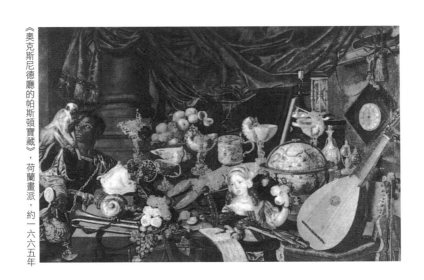

《奧克斯尼德廳的帕斯頓寶藏》，荷蘭畫派，約一六六五年

　　體現在油畫中的這種**擁有**（possessing）與觀看方式之間的類比，經常遭到藝術專家和歷史學家的忽略。值得玩味的是，有位人類學家清楚地看出這點。

　　李維史陀（Lévi-Strauss）寫道：

　　對我而言，想要協助收藏家甚或觀看者擁有畫中物品的那種貪婪與野心，正是西方藝術最引人注目的原始特性之一。

假設此言不虛——雖然李維史陀這段概論所含括的歷史跨度可能太大了——那麼這項趨勢就是在傳統油畫盛行時期達到了巔峰。

油畫一詞指的不只是一種技法。它還界定了一種藝術形式。調和顏料與油料的技術早在上古世界就已存在。但做為一種藝術形式的油畫，其出現時間就晚了許多。一直要到人們覺得蛋彩畫和濕壁畫這兩種技法已不足以表達某種特定的人生觀，於是開始鑽研油彩技術並使之臻於完美（影響所及，畫布隨即取代了木板），油畫的藝術形式才告確立。大約是在十五世紀初的北歐，藝術家首次使用油畫來描繪一種新的性格，不過在那段期間，受到中世紀殘留下來的種種藝術慣例的影響，多少還顯得綁手綁腳。一直要到十六世紀，油畫才真正確立了自己的規範，以及自己的觀看方式。

我們無法確切指出油畫盛行時期結束於哪一年。直到今天還有人在畫油畫。不過印象派已侵蝕了傳統油畫觀看方式的基礎，立體派更將它徹底摧毀。大約同時，攝影則取代了傳統油畫的地位，成為最重要的視覺影像來源。基於這種種理由，我們可以大致將傳統油畫的盛行時期界定為1500～1900年。

雖然傳統油畫的巔峰已過，但它的影響力依然強大，今天我們對文化的許多想法，仍受到它的形塑。我們所謂的「像畫一樣真實」，指的就是像「油畫」一般真實。它的規範依然影

響了我們觀看風景、女性、食物、達官貴人和神話的方式。它
為我們提供「藝術天才」的原型。而且這個傳統教導我們，只
要這個社會擁有夠多熱愛藝術的人，藝術就會蓬勃發展。

怎樣叫做熱愛藝術？

讓我們來看一幅屬於這個傳統的油畫，它的主題是熱愛藝
術之人。

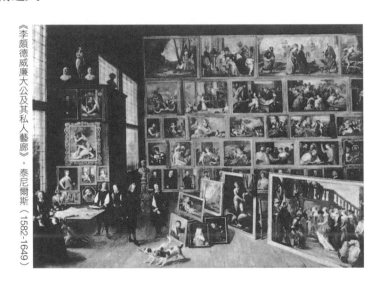

《李頗德威廉大公及其私人藝廊》，泰尼爾斯（1582-1649）

這幅畫顯示了什麼？

它告訴我們，在十七世紀，熱愛藝術之人指的是聘請畫家為他們畫畫的人。

這些畫又是什麼呢？

這些畫首先是可以購買和擁有的東西。獨一無二的物品。贊助者可以這樣置身在他贊助的畫作當中，卻無法以同樣的方式置身在他贊助的音樂或詩作當中。

這幅畫看起來，就好像收藏者是住在一棟用繪畫蓋成的房子裡。比起一般的石頭牆或木頭牆，這種「繪畫」牆有什麼特出之處？

它們展示了各種景象：他能擁有的各種景象。

李維史陀再次提出評論，說明繪畫收藏品如何能夠增強收藏者的驕傲與自尊。

對文藝復興時期的藝術家來說，繪畫也許是一種知識的工具，但同時也是擁有財富的手段，而且別忘了，文藝復興的繪畫之所以出現，是因為當時在佛羅倫斯和其他城市累積了無限的財富，那些有錢的義大利商人把畫家當成他們的代理人，透過畫家的手藝，他們更加確認自己擁有了世界上所有美麗而令人嚮往的東西。佛羅倫斯宮殿裡的這些畫作代表了宇宙的縮影，在這個小宇宙中，畫作的主人拜藝術家之賜，在舉目可及的範圍內，以最逼真的形式，重新創造出現實世界裡的一切面貌。

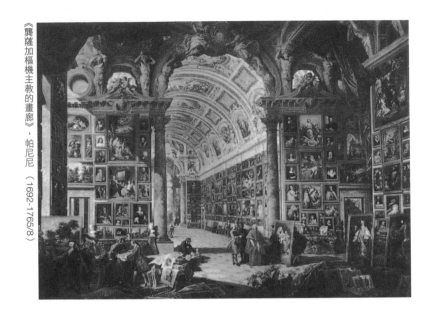

　　不管在任何時代，藝術往往是為統治階級的意識形態利益服務。倘若我們只是籠統地說：1500年到1900年的歐洲藝術是為成功的統治階級服務，所有作品各以不同方式建立在新的資本權力之上，我們不過是在炒冷飯罷了。比較精確的說法是：有一種觀看世界的方式在油畫中找到最適當的視覺呈現，這種效果是其他形式的視覺藝術無法達成的，而這種觀看世界的方式，最終是由對於財富與交易的新態度所決定。

　　油畫之於表象，就像資本之於社會關係。它以一視同仁的態度將所有事物都變成物品。一切都可以交換，因為一切都成了商品。現實中的所有一切都根據它們的物質性秤斤論兩，標定價錢。至於靈魂，感謝笛卡兒的學說，已經劃歸到另一個範

102

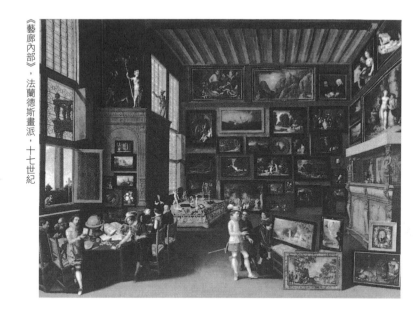

疇。畫作可以和靈魂交流，然而是透過它所描繪的事物，而非它的想像方式。油畫傳遞的純粹是事物的外觀。

此刻你腦中可能浮現了一堆作品可反駁上述說法。林布蘭、葛雷柯（El Greco）、吉奧喬尼（Giorgione）、維梅爾（Vermeer）、特納（Turner），等等。然而如果你把這些作品和這個傳統的所有作品擺在一起研究，你就會發現它們是極其特殊的例外。

這個傳統是由遍布全歐各地、數以百萬計的油畫布和架上畫所組成。其中大部分已經不存在了。保留下來的那些，只有一小部分是今日所謂的美術作品，而其中稱得上「大師傑作」且不斷複製流傳的，又只占這一小部分當中的一小部分。

參觀美術館時，數量龐大的展品經常讓人不知所措，我們往往只會留意到少數幾件作品，並因此怪罪自己看畫的能力太差。事實上，這種反應完全合理。一直以來，藝術史從未把傑出油畫與平庸油畫之間的關係界定清楚。單用天才兩字不足以道盡其中的差別。於是藝廊裡同時展示著優劣參差的作品。一流傑作旁邊掛滿了三流作品，看不出兩者的基本待遇有何不同，更別提有什麼說明解釋了。

　　無論是哪種文化，其藝術作品都有高下優劣之別，好壞差距很大。但是沒有一種文化其「傑作」與一般作品之間的差別會像油畫傳統這樣懸殊。在這個傳統裡，雙方的落差不只是技巧和想像力的問題，同時也是道德的問題。一般的油畫多少是帶點犬儒主義的產物（十七世紀以後尤其如此）：也就是說，對畫家而言，作品的名聲評價可比不上把案子完成或把作品賣出去要來得有意義。這類庸俗作品並不是因為畫家技法拙劣或見識淺陋，而是因為市場需求比藝術使命來得強大。油畫盛行時期正好碰上了藝術開放市場興起。想要了解傑出油畫與一般油畫的數量之所以如此懸殊，以及存在於兩者之間的敵視態度，就得從藝術與市場之間的矛盾尋找答案。

　　感謝還有例外傑作存在，這點我們稍後再提，讓我們先來看看這個傳統的大致狀況。

　　比起其他繪畫形式，油畫的獨特之處在於它能表現出物件的觸感、肌理、光澤和硬度。就好像你可以用手觸摸那般真

實。雖然畫中的影像是平面的，但潛藏其中的幻覺效果卻比雕刻更為逼真，因為它能讓你感受到畫中物件的顏色、紋理和溫度，感覺它充塞在空間，充塞在整個世界。

　　霍爾班（Holbein）的《大使》（*The Ambassador*s）站在這個傳統的開端之處，就像所有新時代的開路先鋒一樣，它的特色就是毫無掩飾。從它的畫法就可看出它是怎樣一幅畫。那麼，它是怎麼畫成的呢？

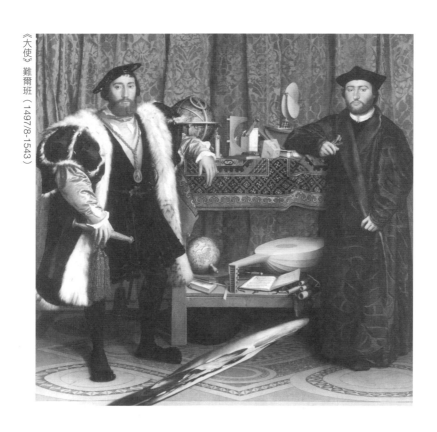

《大使》霍爾班（1497/8-1543）

霍爾班以非常高超的技巧創造出一種幻覺，讓觀眾以為他看到的是真正的物件和質地。我們在第一章中曾經指出，觸覺很像是一種靜態的、有限的視覺。這件作品的每一吋畫面，雖然純粹是視覺性的，卻會讓我們不由自主的產生觸覺上的共鳴。我們的目光從皮毛移向絲綢、金屬、木頭、天鵝絨、大理石、紙張、毛氈，我們的眼睛每次接收到的內容，都已經在作品中轉化成觸覺的語言。畫中那兩位男士固然風采翩翩，畫中的物件也各具象徵意涵，但主導整件作品的力量，卻是那兩位男子周邊物品和穿戴衣物的質地與材料。

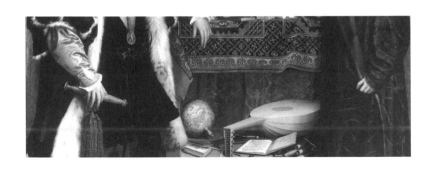

畫面中除了男子的臉部與雙手，其他每個部分都會令我們想起各類匠人的精巧手藝——織工、繡工、織毯匠、金匠、皮匠、鑲嵌工、毛皮工、裁縫、寶石匠——以及這些精雕細琢的華麗畫面是如何在霍爾班這位畫家的悉心描繪下一一再現。

這種強調質地的畫法以及隱藏其後的技巧，一直是油畫傳統的不變特色。

早期的藝術作品是用來頌揚財富。但當時的財富是某個固

定的社會或宗教階級的象徵。油畫頌揚的是一種新型財富——這種財富是流動的，唯一的認證標準是強大的金錢購買力。因此畫作本身必須呈現出金錢可以買到的東西是多麼令人渴望。而這種可以用錢買到的視覺渴望就表現在它的觸感上，表現在它能讓畫作主人的雙手體驗到怎樣的觸覺感受。

在霍爾班《大使》這幅作品的前景中，有一個神祕、歪斜的橢圓形。那是一顆極度變形的骷髏頭。關於這顆骷髏頭是怎麼畫成的，以及兩位大使為何要把它擺在那兒，歷來眾說紛紜。不過大家都同意這是一種死亡的警告：一種中世紀的隱喻，利用骷髏頭來不斷提醒死亡就在眼前。對我們而言重要的是，畫家在畫這顆骷髏頭時，採取了與畫面中其他物品截然不同的視角。倘若畫家採用同樣的畫法，那麼這顆骷髏頭的形而上意涵就會消失殆盡；它就會跟其他東西一樣淪為物件，不過是某個死人屍骸的一部分罷了。

這是油畫傳統長期以來一直存在的問題。每當要在畫面中放入形而上的象徵物時（比方說，後來有些畫家會用非常逼真的骷髏頭當做死亡的象徵），它們的象徵意涵往往會因為畫法太過明確寫實而顯得不合常理、難以信服。

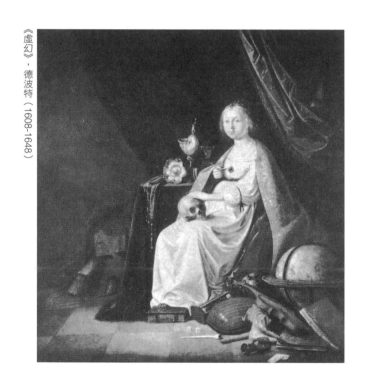

《虛幻》‧德波特（1608-1648）

基於同樣的矛盾，一般的宗教油畫也顯得相當虛偽。畫作的主題訴求因為畫法而變得空洞無義。油彩無法擺脫它的原始習性，想用可以觸摸的真實感來取悅主人的感官。例如下面這三幅描繪抹大拉馬利亞（Mary Magdalene）的作品。

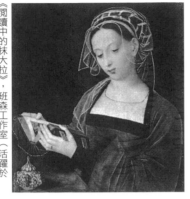

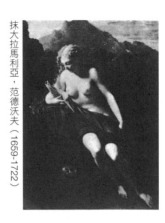

《閱讀中的抹大拉》，班森工作室（活躍於 1519-1550）

抹大拉馬利亞，范德沃夫（1659-1722）

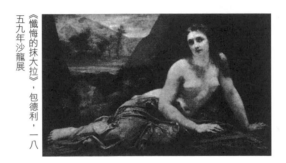

《懺悔的抹大拉》，包德利，一八五九年沙龍展

　　這個故事的重點是，她因為敬愛基督而為她過去的罪行懺悔，並接受肉體會死但靈魂不朽*。然而這些畫作的畫法卻正好和這個故事的本質背道而馳。畫中的她，好像不曾因為她的懺悔而發生任何轉變。這種畫法表現不出她所代表的那種棄絕罪

*　譯註：抹大拉的馬利亞是歷代畫家相當喜愛的一個主題。傳說她是個非常美麗的女子，因為被七個惡魔纏身，而成為出賣肉體的妓女。後來耶穌將附在她身上的七個惡鬼趕走，並赦免了她的罪行，於是她痛改前非，追隨耶穌，成為其忠實信徒。耶穌被釘十字架時她在一旁陪伴聖母馬利亞，並在三日之後目睹耶穌復活。

惡虔心歸主的寓意。畫中的她依然是個可以褻玩、令人渴慕的女子。依然是個聽憑繪畫方法施展誘惑的物件。

接著我們來介紹一個有趣的例外人物：布萊克（William Blake）。身為繪圖師和版畫家，布萊克的養成學習也是依循傳統的規範。不過他很少使用油彩作畫，而且，雖然他依然採用傳統的繪畫慣例，卻總是盡可能讓他筆下的人物失去實質感，

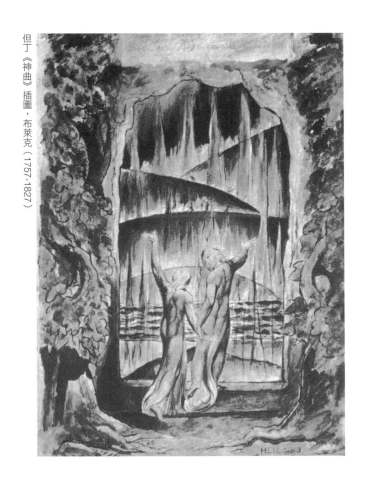

但丁《神曲》插圖．布萊克（1757-1827）

讓他們彼此穿透、相互疊合，蔑視重力作用，讓他們看得見卻摸不著，有光芒卻沒有明確的形體，讓他們無法淪為物件。布萊克的目的是為了超越油畫的「實體性」，因為他已洞悉這個傳統的意義與限制。

現在讓我們把目光拉回兩位大使身上，來看看他們身為男人的風度。這表示我們將以不同的方式來解讀這幅畫：不是解讀畫面中顯示了哪些內容，而是解讀畫面外指涉了哪些意涵。

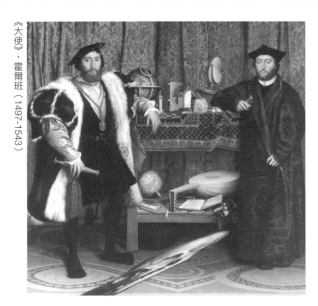

《大使》，霍爾班（1497-1543）

這兩人一派正式、充滿自信；彼此之間泰然自若。但他們是怎麼看待畫家——或怎麼看待我們呢？他們的眼神和姿態，沒有半點希望從我們這裡得到認可的意思，這點非常奇怪。就

好像他們的價值是別人無法分辨的。他們的眼神像是正看著某種與他們無關的東西。某種就在他們身邊但他們不想與之為伍的東西。最好不過是一些仰慕他們的群眾，最差也就是一群闖入者罷了。

這樣的男人跟世界上的其他人具有怎樣的關係呢？

畫在兩人中間架子上的那些物件，原本是為了向少數能夠領會其中含意的人提供線索，讓他們從中看出這兩人在當時世界上的地位。經過四個世紀之後，如今我們可以用自己的觀點來詮釋這些線索。

擺在架子上層的科學儀器是供航海使用。當時正值遠洋貿易路線相繼開啟，為了買賣奴隸，也為了把其他各洲的財富像虹吸管一樣全部輸送到歐洲，並在稍後供應工業革命起飛所需的資金。

1519年，麥哲倫（Magellan）在西班牙國王查理五世的支持下正式啟航，展開環繞地球之旅。他和共同策劃這趟旅程的天文學家友人，與西班牙王室達成協議，他們兩人可以保留百分之二十的獲利，並有權統治他們所征服的任何土地。

位於架子底層的地球儀是新的，上面刻有麥哲倫最新的航海路線圖。霍爾班在地球儀上標注了法文地名，表示那是屬於左邊那位大使的。地球儀旁邊有一本算術書、一本讚美詩和一把魯特琴。要在一塊新土地上殖民，就必須讓當地居民改信基督教，並學會算術，藉此證明歐洲是當時最先進的文明。歐洲的藝術當然也包括在內。

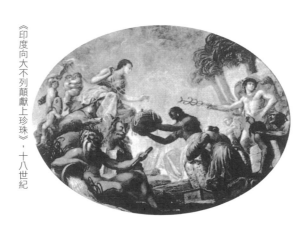

在這張畫中，一名非洲人跪在地上為主人獻上一幅油畫。畫中描繪的城堡，是西非奴隸貿易的重要據點之一。

這兩位大使究竟有沒有直接介入歐洲的首波殖民冒險，這點並不特別重要，因為我們關心的是他們看待世界的態度，而這種態度是整個階級共通的。這兩位大使所屬的那個階級相信，世界就在那兒等著他們進駐。這種信念的極致形式，可以從下面這幅油畫所展現的殖民征服者與被殖民者的關係得到確認。

《印度向大不列顛獻上珍珠》，十八世紀

113

征服者與被殖民者的關係似乎可以永遠持續下去。看到對方，讓彼此更加肯定自己的地位並非一般人。下面這張圖解說明了這種關係的循環——以及彼此的隔絕。這種觀看對方的方式，強化了他對自己的看法。

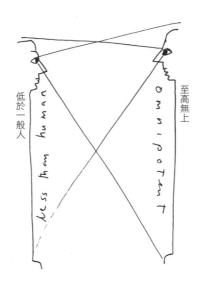

　　這兩位大使的眼神既顯得超然冷漠，又顯得小心翼翼。他們不期待我們報以對等的目光。他們希望自己的影像能令別人感受到他們的警戒與他們的距離。國王和皇帝也曾以同樣的方式建立自己的威儀，只是他們的影像比較不具個人特質。此處的新意與尷尬在於：這種**個人化的形象**需要帶有**距離感**。個人主義最終是以平等為依歸。然而平等又必須顯得不可思議。

　　這種衝突再次顯露在繪畫方法上。油畫所呈現的影像是那麼逼真，往往讓觀看者以為前景中的物件近在眼前——彷彿伸

手就能摸到。假使出現在前景中的是某個人物，這種伸手可及感覺就帶有某種親密性。

《托斯卡尼的斐迪南二世與維多利亞》・沙特曼斯（1597-1681）

　　然而公開展示的肖像畫必須保持某種合乎禮節的距離感。正是這點——而非畫家的拙劣技巧——讓一般的傳統肖像畫總顯得呆板僵硬。這類畫作本身的觀看方式就極不自然，因為畫中的主角必須能同時讓人遠觀以及近賞。就好比顯微鏡下的標本一樣。

　　他們就在眼前，栩栩如生，可以讓我們仔細端詳，但我們無法想像他們也以類似的方式打量我們。

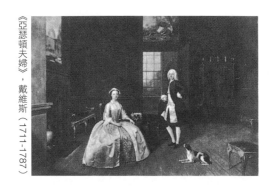

《亞瑟頓夫婦》，戴維斯（1711-1787）

　　這個問題在正式的肖像畫——不同於自畫像或畫家友人的非正式畫像——中從未得到解決。但隨著油畫傳統不斷演進，畫中人物的面容也越來越千篇一律。

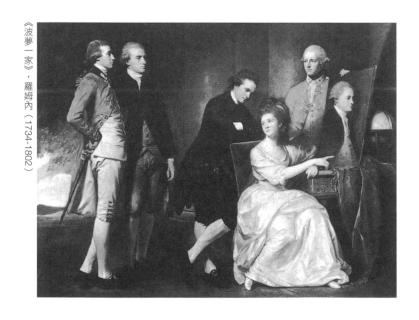

《波夢一家》，羅姆內（1734-1802）

他的表情成了搭配衣服的面具，什麼樣的穿著該配上什麼樣的表情，早有一套套的標準慣例。今天，我們可以從一般政客出現在電視上的傀儡表情中，看到這項發展的最後階段。

　　接著，讓我們快速瀏覽一下油畫的幾個特殊類型──其他繪畫傳統所沒有的類別。

　　油畫傳統出現之前，中世紀的畫家經常在作品裡使用金箔。後來，金箔從畫面中消失，只運用在畫框上。然而油畫本身，卻有許多純粹是在展示黃金或金錢可以購買的東西。商品成為藝術作品的真正主角。

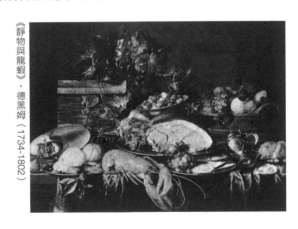

《靜物與龍蝦》，德黑姆（1734-1802）

　　畫中的食物是供人欣賞的。這樣的畫作不只是為了炫耀藝術家的精湛功力。它是用來印證畫作主人的財富與生活習尚。

　　動物畫。畫的不是自然狀態下的動物，而是家畜，畫家特別凸顯牠們的優良血統以證明牠們價值不斐，牠們的優良血

117

統也能彰顯主人的社會地位。（畫動物就像在畫有四條腿的家具。）

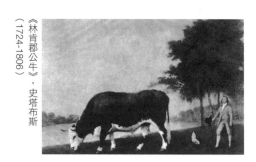

《林肯郡公牛》，史塔布斯（1724-1806）

靜物畫。值得注意的是，這些物品都成了所謂的「藝術品」（objects d'art）。

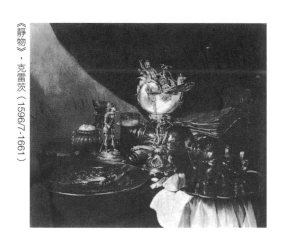

《靜物》，克雷茨（1596/7-1661）

建物畫。畫中的建物並非做為建築的理想作品——如同某些早期文藝復興畫作所呈現的——而是做為土地財產的象徵。

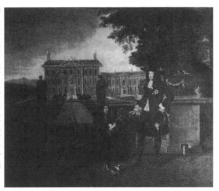

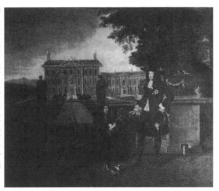
《皇家園藝師羅斯向查理二世獻上鳳梨》，
丹克茨（約 1630-1678/9）

所有油畫中地位最為崇高的類別，當屬歷史畫或神話畫。
在過去，描繪希臘或古代人物的畫作，其身價自動便高於靜物
畫、肖像畫或風景畫。但是到了今天，這類神話圖像——除了
少數的例外傑作，因為畫家在其中抒發了個人情感——在我們
看來卻顯得空洞無比。彷彿是用不會溶化的蠟所做成的歷史場
景，陳舊而令人厭煩。然而它們的名望正是來自於它們的空洞。

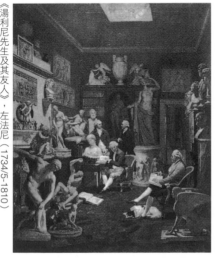
《湯利尼先生及其友人》，左法尼（1734/5-1810）

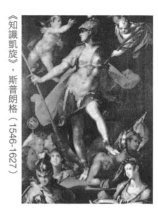
《知識凱旋》，斯普朗格（1546-1627）

直到不久之前——甚至在今天的某些社群中——人們始終認為研究古典作品具有某種道德價值。因為古典文本不論其本身的價值如何，都能為上層統治階級提供一套參考指南，將他們的所作所為理想化。如同詩歌、邏輯和哲學，古典作品也提供了一套格式系統。它們以各種英雄行徑、熱情殉死、慷慨赴義與追求歡樂的高尚舉止，為統治階級提供了具體示範，讓他們知道在人生的緊要關頭該如何表現，或至少，該做出怎樣的姿態。

然而，為什麼這些畫面的寓意會如此空洞，如此膚淺。因為它們不必刺激觀者的想像力。假使它們真做到這點，就不算善盡職責。它們的職責不是讓那位「觀看者—擁有者」感受到新經驗的悸動，而是把這類經驗當成他們早已擁有的裝飾品加以美化。「觀看者—擁有者」希望在畫布上看到的，是他自己激情、悲傷或慷慨大度的古典面孔。他在畫作中看到的理想化形象，可以支持並強化他對自己的看法。在這些形象中，他可找到他自己（或他妻子，或他女兒）的高貴假面。

有時，借用這種古典假面的手法很簡單，例如雷諾茲（Reynolds）在這幅畫中把三姊妹裝扮成《妝點處女的美惠三女神》（*Graces decorating Hymen*）。

* 譯註：莪相是傳說中的蘇格蘭武士暨行吟詩人。瓦哈拉神宮是北歐神話中天神接見陣亡將士的宮殿。

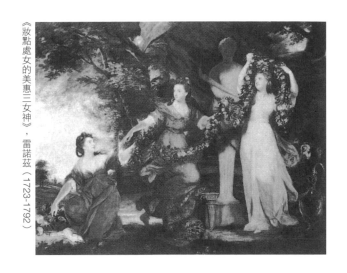

《妝點處女的美惠三女神》‧雷諾茲（1723-1792）

有時，整個神話場景就像一件端舉的罩袍，只等那位「觀看者—擁有者」雙手一伸把它穿上。場景貨真價實，只不過真實的場景背後卻空無一物，這樣要「穿」上比較方便。

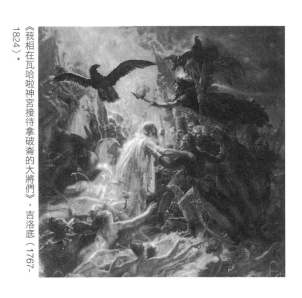

《裁相在瓦哈啦神宮接待拿破崙的大將們》‧吉洛底（1767-1824）*

所謂的「風俗」畫（genre picture）──描繪「下層生活」的畫作──一般認為是神話畫的相反。內容粗俗鄙陋，一點也不高尚。這類「風俗」畫是用來證明──不是從正面就是從反面──在這個世界上，美德是一種獎賞，只有贏得社會與經濟成功的人才配擁有。因此，買得起這些廉價畫作的人，等於是為自己的美德掛了保證。這類畫作在新興資產階級當中特別流行，他們認同的不是畫中的人物品格，而是畫中場景的道德寓意。再一次，油畫以其善於製造真實幻覺的高超功力，為濫情的謊言披上貌似可信的外衣，這裡的謊言是：發達成功的人都是因為誠實勤奮，一無是處的人就該一無所有。

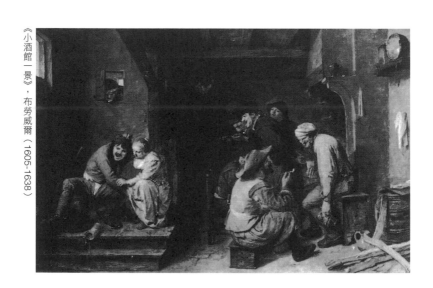

《小酒館一景》，布勞威爾（1605-1638）

布勞威爾（Adriaen Brouwer）是唯一例外的「風俗」畫家。他筆下的廉價酒館和那些醉死其中的男女，是以尖銳直接的寫實手法描繪而成，沒有絲毫濫情的道德教誨。結果是，除了少數幾位畫家同行，例如林布蘭和盧本斯，根本沒人要買他的作品。

　　至於一般的「風俗」畫——即便是出自哈爾斯這樣的「大師」之手——可就大不相同。

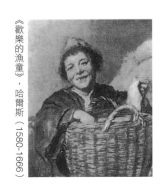

《歡樂的漁童》，哈爾斯（1580-1666）

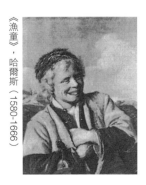

《漁童》，哈爾斯（1580-1666）

　　這些是窮人。在外面街上或鄉下可以看到的窮人。不過，掛在房子裡的窮人畫像是無害的，大可放心。畫中的窮人露齒微笑，因為他們正在販售捕來的漁獲。（畫裡的有錢人笑的時候從來不會露出牙齒。）他們是為生活改善而笑——為自己開心——但他們也是為某個買賣或某個工作的美好前景而笑。這樣的畫作確定了兩件事：窮人是快樂的，以及這個世界的希望所在就是讓自己更有錢。

在所有的油畫類別中，風景畫對我們的論點最派不上用場。

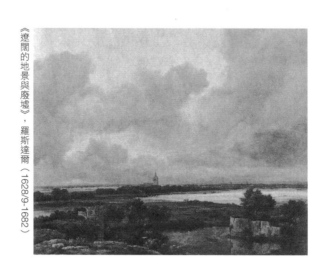

人類對生態開始感興趣是非常晚近的事，在那之前，大自然並不屬於資本主義活動的目標，反而更像是資本主義以及社會與個人生活的場域。大自然的各種面向是科學研究的對象，但做為一個整體的大自然卻不是任何力量可以占有的。

說得更簡單點。天空沒有形狀也觸摸不到；我們無法把天空變成具體的東西，也無法賦予它重量。而風景畫首先遇到的難題，就是該如何描繪天空和距離。

最早的純風景畫——出現於十七世紀的荷蘭——並非為了滿足任何社會需求。（所以風景畫家羅斯達爾 [Ruysdael] 三餐不濟，霍百瑪 [Hobbema] 為了養活自己也只得放棄。）打從一開

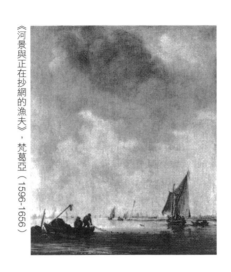

《河景與正在抄網的漁夫》，梵葛亞（1596-1656）

始，風景畫就是一種相對獨立的活動。由於整個養成教育的關係，該派畫家自然也承襲了油畫傳統的方法與規範，並在相當大的程度上，被迫延續這個傳統。然而每次油畫傳統發生重大轉向，都是由風景畫首開其端。自從十七世紀以降，相繼在洞見與技巧上帶動改革的傑出風景畫家，包括羅斯達爾、林布蘭（他後期作品對於光線的使用正是源自他早期的風景習作）、康斯塔伯（Constable，在素描方面）、特納以及最後階段的馬內和印象畫派。此外，他們的各項創新也讓油畫的前進方向逐漸由追求真實與觸感轉向曖昧與朦朧。

儘管如此，油畫與財產之間的特殊關係，依然對風景畫的發展產生了一定程度的影響。我們可以用庚斯博羅（Gainsborough）的名作《安德魯斯夫婦》（*Mr and Mrs Andrews*）來說明。

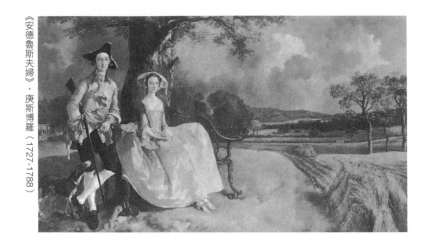

克拉克*曾針對庚斯博羅和這幅油畫這樣寫道：

在他繪畫生涯剛剛起步之際，他所看到的東西帶給他很大
的樂趣，並因此激發了他的靈感，將觀察入微的自然風光
放入畫中做為背景，就像安德魯斯夫婦端坐其間的那片麥
田一樣。這件動人的作品是以如此深刻的愛戀和高超的技
巧描繪而成，我們自然期待庚斯博羅會朝這個方向繼續
發展；但是他放棄直接法†，轉而發展他最著名的旋律繪
畫風格（melodious style）。近來為他立傳的作者們一直認
為，肖像畫的工作讓他分身乏術，沒有時間研究大自然，

* Kenneth Clark, *Landscape into Art* (John Murray, London).

† 譯註：直接法（direct painting / alla prima painting）又稱單層完成法，指畫家所畫的每一
筆就是其最後的完成狀態，不會在顏料乾了之後另做修飾或在上面疊加其他筆觸。

他們還引用他那封知名信件，信中表示「他對肖像畫感到厭煩，渴望能帶著他的大提琴漫步在甜美的鄉間，描繪當地的風景」，藉此證明如果當初有機會的話，庚斯博羅應該會成為一位自然主義派的風景畫家。不過這封大提琴信件只是庚斯博羅所秉持的盧梭自然主義思想的一部分。他對這個主題的真正看法表露在他寫給某位雇主的信中，這位天才雇主竟然邀請庚斯博羅為他的庭園作畫：「庚斯博羅先生向哈維克勳爵（Lord Hardwicke）致上無限敬意，能為爵爺效勞他深感榮幸；但提到這個國家**真實的**自然**景色**，他從未見過任何一個地方及得上加斯帕或克勞德*畫中景色的萬分之一。」

為什麼哈維克勳爵想要一幅以自己庭園為主題的畫作？安德魯斯夫婦又為什麼要請人畫一幅以自己田園做背景的肖像畫？

他們可不是「大自然」中的佳偶，不是盧梭想像中的那種自然。他們是地主，從他們的姿態和表情，可以看出他們把周遭一切都當成財產。

* 譯註：加斯帕指加斯帕‧普桑（Gasper Poussin, 1615-16750），克勞德指克勞德‧洛漢（Claude Lorrain, 1600-1682），兩位都是知名的法國風景畫家，在十八世紀的英國十分受歡迎。

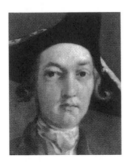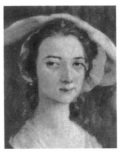

對於這種暗示，葛文教授（Professor Lawrence Gowing）忿忿不平地提出抗議：

在伯格（Peter Berger）再度試圖以中介人的角色為我們闡述一幅傑出畫作的明顯意義之前，請容我先行指出，我們有明確的證據可以認定，庚斯博羅筆下的安德魯斯夫婦，並不是只把那片綿延的土地看成財產而已。庚斯博羅的良師益友海曼（Francis Hayman），也曾畫過類似作品，那件作品的主題非常明確，因此我們可以推斷，這類畫作中的人物正沉醉在一種哲學式的愉悅當中，正在全心享受「那偉大的本源……那永不腐敗、永不墮落的大自然之光」。

這位教授的論點很值得我們引述，因為它把令藝術史這門科目顯得迷惑難解的那種虛偽性發揮得淋漓盡致。當然，安德魯斯夫婦很可能正沉醉在永不墮落的大自然帶給他們的哲學喜悅當中。不過就算如此，也無法否認他們同時為自己的地主身

分感到驕傲。在大多數情況下，你得先擁有私人土地才有辦法享受這類哲學樂趣——這在地主鄉紳中還滿普遍的。不過他們所享受的「永不腐敗、永不墮落的大自然」，通常可不包括別人的自然。在那個時代，私闖他人地界的刑罰是驅逐出境。如果你在別人的土地上偷了顆馬鈴薯，很可能會遭到地方長官公開鞭打，而那位長官八成就是個地主。當時所謂的自然，可是有非常嚴格的產權界限。

我們的觀點是，在這幅肖像畫帶給安德魯斯夫婦的諸多樂趣中，有一項樂趣是看到自己被畫成地主，而且因為油畫這種技法可以將他們土地的真實價值完全展現出來，而讓他們更加開心。我們認為在此提出這樣的觀察是有必要的，理由正是因為我們一般學到的文化史總是妄稱這種觀點不值一提。

在這篇文章中，我們對歐洲油畫的考察相當簡略，因此也十分粗糙。充其量我們只是提出了一項研究企畫——也許有待別人來完成。不過我們應該把這項企畫的出發點講清楚。油畫基於本身的特質促成了一套再現可見世界的特殊慣例。這些慣例的總合，就是油畫所發明的觀看方式。人們常說，畫框中的油畫宛如一扇開向真實世界的想像之窗。大體上這就是油畫傳統的自我形象——就算把這四百年所經歷的各種風格轉變（矯飾主義、巴洛克、新古典主義、寫實主義，等等）全都考慮進去。我們的論點是，假使把歐洲油畫當做一個文化整體來研究，而且把它所宣稱的自我形象擺到一邊，那麼它看起來比較不像是開向現實世界的鑲框窗戶，而像是嵌在牆壁裡的保險箱，裡面存放著世界的景象。

有人指控我們著了財產的魔。事實恰恰相反。真正著魔的是我們正在討論的這個社會與文化。只是著魔者總是會把他的著迷視為理所當然，於是根本看不清事情的真相。對歐洲文化而言，財產與藝術的關係對就像呼吸一樣自然，因此，當有人指出某特定文化領域對財產的興趣有多大時，這個社會就會說他所指出的只是他自己對財產的著迷。如此一來，「文化當局」就可繼續以這種虛假的自我合理化形象出現。

由於油畫「傳統」與油畫「傑作」之間的關係普遍受人誤解，因此油畫的本質始終顯得曖昧不明。某些例外的藝術

家在例外的環境中掙脫了傳統的規範，創作出與傳統價值截然相反的作品；然而人們卻把這些畫家當成這個傳統最偉大的代表人物加以歌頌：這種推崇讚譽在畫家死後進行起來更為容易，既有的傳統回過頭來向他們的作品靠攏，吸收一些無關緊要的技術革新，然後當做什麼原則都不曾遭到挑戰般繼續下去。這就是為什麼林布蘭、維梅爾、普桑（Poussin）、夏丹（Chardin）、哥雅（Goya）和特納這些人從來沒有追隨者，有的只是膚淺的模仿者。

於是這個傳統形成了一種「偉大藝術家」的刻板印象。偉大的藝術家是個一生不斷掙扎的男人：跟物質環境掙扎、跟沒有知音掙扎、跟自己掙扎。就像是跟天使終夜角力的雅各。（從米開朗基羅到梵谷是都是如此。）再找不到其他文化是以這種方式想像藝術家。為什麼歐洲文化會這樣呢？我們已經提過藝術開放市場的急切需求。但他們的掙扎不只是為了生活。每一次，當畫家體認到自己無法滿足於繪畫的既定角色，也就是頌揚物質財產以及隨之而來的身分地位，他就會發現自己得跟他所奉獻的那門藝術的傳統語言進行對抗。

傑出作品與一般（典型）作品這兩個範疇對我們的論述都不可或缺。但我們不能機械式地把它們當成批評判準。批評家必須了解對抗的術語。每一件傑出作品都是長期抗爭終於成功的結果。有數不清的作品根本與抗爭無關。當然也有長期奮鬥

但終歸失敗的抗爭。

　　一般畫家很可能從十六歲左右就開始以學徒的身分跟著老師學習，在傳統規範的薰陶下養成觀看的方式，想要成為少數的例外畫家，就得清楚理解自己過去的觀看方式，然後拋棄過去的種種習慣。他必須單打獨鬥地對抗過去塑造他的那些藝術規範。他必須把自己當成否定畫家觀看方式的畫家。這意味著，他知道自己正在做別人無法預見的事情。這樣做需要多大的努力呢？我們可以從林布蘭的兩幅自畫像中窺見一斑。

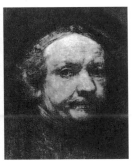

　　第一幅畫於1634年，當時他二十八歲；第二幅是三十年後的作品。歲月固然改變了畫家的外貌和性格，但這兩幅畫像的差別不止於此。

　　第一幅畫在有關林布蘭生平的描述中，向來具有特殊地位。他是在新婚那年畫下這幅作品。目的是要炫耀他的新娘莎

《畫家本人與莎斯姬亞的畫像》，林布蘭（1606-1669）

斯姬亞。不到六年，她就死了。人們經常引用這幅畫做為林布蘭「快樂時期」的總結。然而，如果我們脫下這副多愁善感的眼鏡，就會發現畫中所呈現的快樂只具形式而沒有感情。在這裡，林布蘭用的是傳統方法，為的是傳統目的。他的個人風格已逐漸成形。但這種風格充其量不過是舊瓶裝新酒。整件作品依然像是一幅廣告，用來宣傳畫中人物（也就是林布蘭自己）的資產、名望和財富。而且如同所有的廣告畫一般，了無生氣。

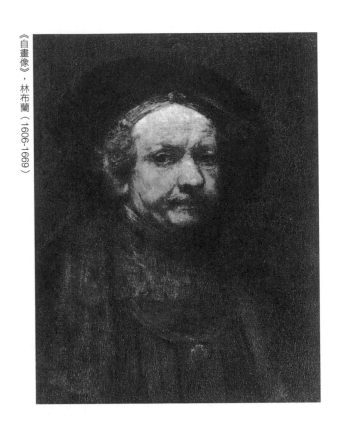

《自畫像》‧林布蘭（1606-1669）

　　在第二幅畫中，林布蘭已經轉過身來，利用傳統來對抗傳統。他已經把傳統的語言奪了過來，重新詮釋。如今他是個老人。一切都過去了，只剩下對存在的質疑，做為一種問題的存在。畫家在自己——也就是這個老人——身上找到了表達這種質疑的方式，而這種方式，恰恰是油畫傳統用來排除這類質疑的手法。

6

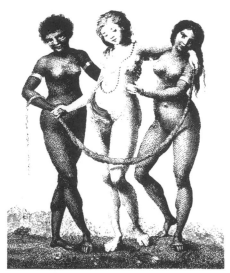

《非洲和美洲扶持下的歐洲》

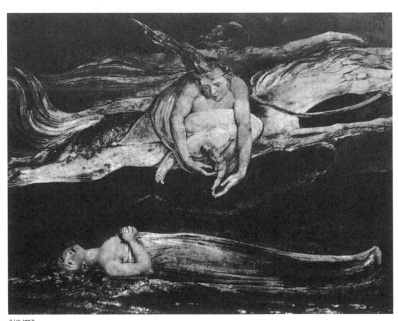

《憐憫》

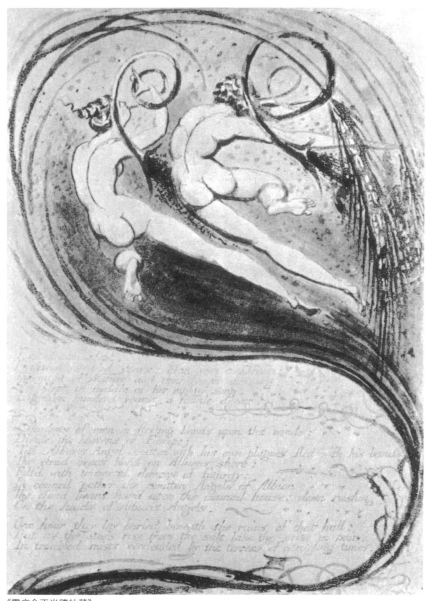

《霉病令玉米穗枯萎》

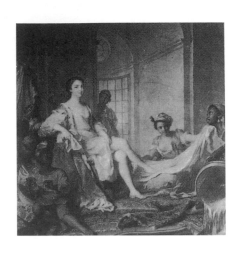

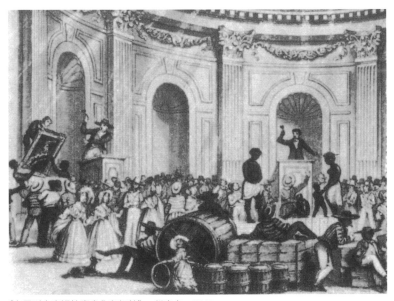

《在圓形大廳裡拍賣畫作與奴隸》，紐奧良，1842

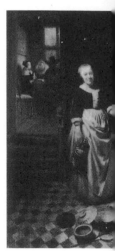

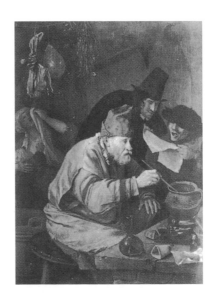

144

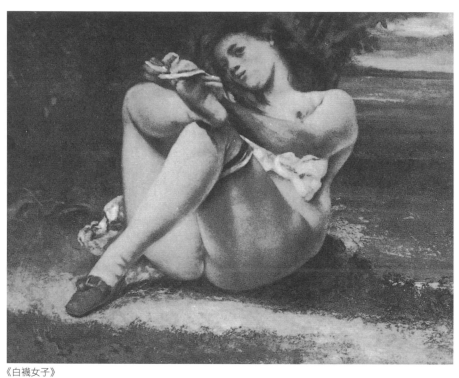

《白襪女子》

《塞納河畔的仕女》

《帝國末期的古羅馬人》

《沙龍》

《卡翁‧丹佛夫人》

《尼登的水仙子》

《安息日的女巫》

《安東尼的誘惑》

《靈魂之浴》

《命運女神》

7

本質上，廣告是鄉愁懷舊的。

它必須把過去賣給未來。

　　每一天，我們都會在居住的城市裡看到數以百計的廣告影像。其觸目可及的程度，遠超過其他類型的影像。

　　歷史上沒有任何一個社會像我們這樣，充斥著這麼高濃度的影像，這麼高密度的視覺訊息。

　　我們也許會記得這些訊息，也或許會忘得一乾二淨，不過我們總會瞥上一眼，在那一瞬間，這些影像以回憶或展望的方式，刺激著我們的想像力。廣告影像是瞬間的。我們在翻動書頁、轉過街角或一輛車子駛過時看到它們。我們也在電視的廣告時段看到它們。廣告影像是瞬間的，因為它必須不斷推陳、不斷更新。然而廣告影像從不談論現在。它們常常指涉過去，而且永遠訴說著未來。

　　今天，我們對這類影像早就習以為常，很少注意到它們的整體衝擊。我們可能會特別留意某個影像、某則訊息，因為它正好和我們的某個興趣有關。不過，我們接受整個廣告影像系統就像接受某種天候環境一樣。比方說，這些影像明明稍縱即逝卻總是指向未來，於是產生了一種奇特的效果，但這種效果又因為我們太過熟悉而很少引起注意。通常，是我們**主動**從這些影像前面經過──走路的時候、旅行的時候、翻書的時候；電視的情況有點不同，但理論上我們還是有主動權，我們可以看別的地方、把聲音關小，或乾脆去煮杯咖啡。話雖如此，但我們的印象剛好相反，總覺得是廣告影像不斷從我們面前經過，就像正駛往某個遠方終點的快車一般。我們立在原地，它們動個不停──直到把報紙丟了、電視節目繼續或舊海報讓新海報給遮了。

　　廣告通常被形容為競爭的媒體，最終將造福大眾（消費

者）和最有效率的製造商——並因此提升國家經濟。它總是跟自由的某些概念息息相關：購買者的選擇自由；製造商的企業自由。資本主義城市裡的巨型廣告看板和霓虹燈，正是「自由世界」就在眼前的招牌。

對許多東歐人來說，西歐的這類影像正好總結了他們在東歐所缺乏的東西。廣告，在他們看來，提供了一種選擇的自由。

沒錯，在廣告這個媒體中，不同品牌和公司得彼此競爭；然而同樣正確的是，每個廣告影像也會強化其他廣告的力量。廣告不只是一堆彼此競爭的訊息：廣告本身就是一種語言，永遠用來傳達同一項提案。你可以在不同的廣告中選擇這種奶油或那種奶油，這輛車或那輛車，但是整個廣告體系只提出一種方案。

它的唯一提案是：要我們每個人用購買更多東西來改變我們自己或我們的生活。

它告訴我們：買得越多我們就越富有——雖然我們在花錢之後會變得更窮。

廣告說服我們追求這樣的改變，它讓我們看到改變後的明顯實例，那些人看起來如此令人羨慕。「令人羨慕」是這項改變的魅力所在。而廣告就是製造魅力的過程。

　　有一點很重要，就是別把廣告本身和它所推銷的物品的樂趣或好處混為一談。廣告之所以有效，是因為它以真實世界做為誘惑。衣服、食物、汽車、化妝品、泡澡、陽光，這些都是可以讓人享受的真實事物。廣告一開始正是對準人們追求享樂的本性。但它無法提供享樂這樣東西，實實在在的東西，事實上也沒有任何東西可以替代享樂本身。但是廣告只要把在溫暖而遙遠的海邊游泳這種樂趣表現得夠傳神，「觀眾─購買者」（spectator-buyer）就會意識到自己與那樣的海邊相隔千萬里，能享受那種游泳樂趣的機會更是微乎其微。這就是為什麼，廣告永遠無法成為他所推銷的那種產品或機會，廣告只是用來吸引還沒享用過的購買者。廣告從來不是在頌揚享樂本身。廣

告永遠是鎖緊未來的購買者。它提供購買者一種自我影像，影像中的他因為購買了廣告正試圖推銷的產品或機會而變得充滿魅力。這幅影像讓他羨慕起轉變後的自己。然而是什麼原因讓他覺得影像中的自己令人羨慕。答案是別人的羨慕。廣告是關於社會關係，而非物品。它的承諾跟享樂無關，它的承諾是快樂：快樂是由別人根據你的外在所做的判定。魅力就是擁有讓人羨慕的快樂。

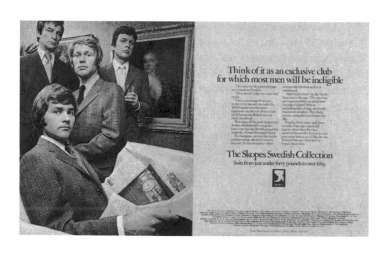

「令人羨慕」確認了你的魅力，但這種確認是寂寞的。因為它靠的正是不跟那些羨慕你的人分享你的經驗。別人充滿興趣的看著你，你卻意興闌珊地看著這一切——假使你也流露出關注的眼神，你就沒那麼值得羨慕了。在這方面，被羨慕者與官僚制度有些異曲同工：越是讓自己看起來冷漠無情，他們在自己和別人眼中所擁有的權力假象就越強大。有魅力的人之所以有權力，是因為人們假定他們是快樂的，官僚制度之所以有

權力，是因為人們認定它是權威當局。這就是為什麼許多充滿魅力的影像都顯得心不在焉、視若無睹。他們冷眼瞧著那些羨慕他們的眼神。

　　廣告告訴「觀眾—購買者」：假使她買了那項產品，她就會羨慕轉變後的自己。廣告要她想像：一旦她買了那項產品，她就會變成別人羨慕的對象，而別人的羨慕又會讓她更喜愛自己。我們可以換個說法：廣告先是偷走了她對自己的喜愛——現在的自己——然後再以產品的價格賣還給她。

廣告語言與過去四百年來——直到攝影機發明之前——主導歐洲觀看方式的油畫語言有任何共通之處嗎？

　　有些問題只要一問，答案就很清楚，這就屬於那類問題。廣告語言和油畫語言根本是一脈相承。只是文化特權基於自身利益的考量而把它模糊化了。不過，雖說是一脈相承，但兩者之間仍有根本的差別，這點同樣值得我們仔細檢視。

　　有很多廣告直接參考了過去的藝術作品。有些甚至整個畫面就是某知名畫作的翻版。

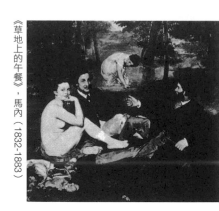

《草地上的午餐》，馬內（1832-1883）

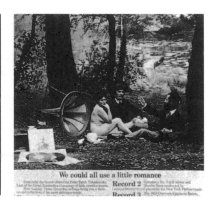

We could all use a little romance

　　廣告影像經常利用雕刻或繪畫來增加吸引力，讓廣告訊息更具權威性。櫥窗裡也經常會掛著框裱的油畫，當做展示的一部分。

　　廣告「引用」藝術作品有兩個目的。藝術是富裕的指標；屬於美好的生活；是這個世界送給富人和美女的一種裝飾。

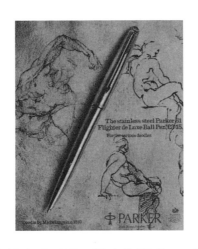

The stainless steel Parker 61
Flighter de Luxe Ball Pen. £3.15.
For the serious doodler

Doodle by Michelangelo c.1810

ΦPARKER

　　不過藝術作品也暗示了一種文化權威,一種尊貴的形式,甚至是智慧的展現,比任何粗俗的物質趣味都要來得優越;油畫屬於文化遺產;會讓我們聯想到有教養的歐洲人。因此,廣告所引用的藝術作品同時代表了兩件幾乎相反的東西(正因如此,它對廣告的用途才會這麼大):它同時意味著財富和精神:它暗示我們,它所推銷的這項購買行為不但是奢侈的享受,還具有文化價值。事實上,廣告對油畫傳統的理解比大多數藝術史家還要徹底。它掌握到藝術作品與「觀看者—擁有者」之間的奧妙關係,並試圖用同樣的方式來說服和討好「觀眾—購買者」。

　　不過,油畫和廣告之間的傳承關係可不只限於「引用」特定畫作而已,它們之間的關聯要深遠許多。廣告有很大的程度是建立在油畫的語言之上。它以同樣的語氣說著同樣的事情。有時候,兩者看上去簡直一模一樣,幾乎可以拿來玩「對對樂」遊戲——把幾乎相同的影像或影像細部擺在一起。

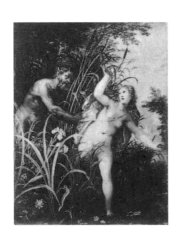

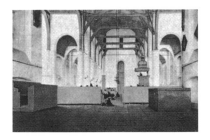

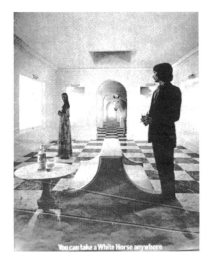

You can take a White Horse anywhere

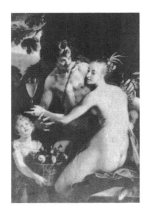

然而這種傳承關係真正重要的，並不在於它們看起來一模一樣，而在於它們所使用的一套套符號形式。

　　比較一下這本書裡的廣告影像和繪畫影像，或者挑本圖片雜誌，或到購物街上瞧瞧那些櫥窗展示，然後翻開博物館展覽目錄裡的插圖，注意看看，這兩個媒體所要傳達的訊息有多麼相似。這個問題需要有系統的研究。在此，我們只能指出一些手法上與目的上特別驚人的相似之處。

　　模特兒（時裝模特兒）和神化人物的姿態。

　　以浪漫的手法運用自然景觀（葉片、樹木、水流），打造出天真無邪的天堂樂園。

　　地中海的異國情調與鄉愁。

　　代表女性刻板印象的一些姿態：安祥的母親（聖母馬利亞）、百無禁忌的祕書（女伶、國王的情婦）、完美的女主人（「觀看者─擁有者」的妻子）、性感尤物（維納斯、飽受驚嚇的半裸仙女），等等。

　　特別強調女性玉腿的性暗示。

　　特別富有奢侈象徵的物質：金屬雕飾、貂皮大衣、滑亮的皮革，等等。

　　戀人的撫觸和擁抱，都以正面方式出現，方便觀眾欣賞。

　　賦予新生的海洋。

　　代表財富和陽剛的男性體態。

　　用透視法處理距離──製造神祕感。

把喝酒和成功畫上等號。

寶馬騎士變成摩托車騎士。

為什麼廣告如此倚賴油畫的視覺語言？

廣告是消費社會的文化。它藉由影像傳播這個社會對自己的看法。有幾個理由可以說明為什麼這些影像要使用油畫語言。

油畫最初就是對於私有財產的一種禮讚。做為一種藝術形式，它是從**你有什麼你就是什麼**這個原則衍生出來的。

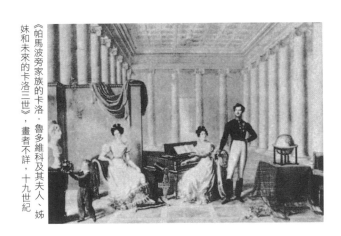

《帕馬波旁家族的卡洛．魯多維科及其夫人、姊妹和未來的卡洛三世》，畫者不詳，十九世紀

認為廣告取代了歐洲文藝復興以後的視覺藝術，那是錯誤的想法；廣告是這個藝術傳統的迴光返照。

　　本質上，廣告是鄉愁懷舊的。它必須把過去賣給未來。它自己無法滿足它所宣稱的那些標準。因此，舉凡與品質有關的訴求，必定得借助於緬懷和傳統。如果嚴格限定廣告只能使用當代語言，那麼不但它自己沒信心，觀眾也不會相信。

　　廣告必須把一般「觀眾—購買者」的傳統教育轉化成自己的利益。舉凡在學校學到的歷史、神話和詩歌，都可以拿來製造魅力。雪茄可以打著國王的名號販售，內衣可以和獅身人面扯上關聯，新房車的地位可以和莊園古宅相提並論。

在油畫的語言中，永遠可以看到這種模糊曖昧的歷史參照、詩意引據或道德指涉。雖然總是不清不楚，而且終歸是無意義的，但這反而成了一項優點：它們本來就不是要讓人理解的，只要能喚起一知半解的文化教訓就行了。廣告將所有的歷史變成神話，但要有效達到這項目標，它需要一種具有歷史向度的視覺語言。

最後，拜一項科技之賜，油畫語言輕而易舉就可轉換成廣告的陳腔濫調。那就是廉價彩色攝影的發明，時間大約在十五年前。這項技術可以複製物件的顏色、紋理和觸感，在此之前，只有油彩能做到這點。如今彩色攝影之於「觀眾—購買者」，就像當年油彩之於「觀看者—擁有者」一樣。這兩種媒體運用類似的手段，也就是高度觸覺性的影像，來挑弄觀眾的感覺，激起他們想要取得真實物件的慾望。這兩種媒材都讓觀看者覺得自己幾乎可以觸碰到影像中的事物，而這種感受會提醒他，他真的可以擁有那件實物或確實擁有了那件實物。

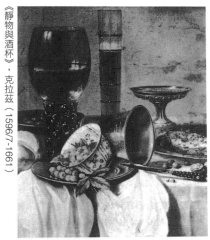

《靜物與酒杯》·克拉茲（1596/7-1661）

　　然而，廣告雖然承襲了油畫的語言，但兩者的功能卻大相逕庭。如今「觀眾─購買者」與這個世界的關係，已和早年的「觀看者─擁有者」截然不同。

　　油畫顯示的是畫作主人已經享有的財產和他的生活方式。

油畫讓他對自己的價值更加堅定。油畫強化了他對自己既有形象的看法。油畫從事實著手──他的生活實況。油畫裝飾的是他實際居住的空間。

　　廣告的目的則是讓觀眾對他目前的生活方式萌生不滿。不是對社會的生活方式不滿，而是對他自身的生活方式不滿。廣告暗示說，只要他買了眼前這項產品，他的生活就會變得更好。廣告提供他可以改善現狀的選擇。

　　油畫訴求的對象是那些已經在市場上賺到錢的人。廣告瞄準的目標則是構成市場的那些人，這些「觀眾—購買者」同時

也是「消費者─製造者」，廣告從這些人身上剝了兩次皮──他們先是以工人的身分為廣告創造利益，然後以購買者的角色又奉獻了一次。唯一能稍微擺脫廣告的地方，是少數的豪門巨富；他們的錢永遠擱在自己的口袋裡。

所有的廣告都在利用焦慮。每樣東西說到底都是錢，有了錢就可以克服焦慮。

或者說，廣告操弄的焦慮是一種恐懼：一無所有就一無所是的恐懼。

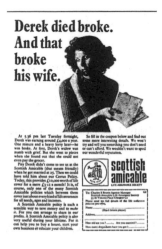

金錢就是生命。這不是說沒有錢你會餓死。也不是說資本讓某個階級有權掌控另一個階級的生死。而是說，金錢就是能力的表徵，一個人有沒有本領最主要就是看他有沒有錢。花錢的能力就是生活的能力。根據廣告界的神話，沒本事花錢的人，就是沒頭沒臉的人。有辦法一擲千金，就會處處受人歡迎。

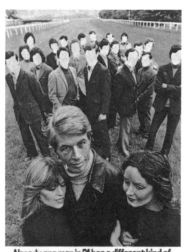

　　廣告越來越常利用性魅力來販賣各種產品或服務。但這種性感本身卻毫無自由可言；它是一種象徵符號，用來代表某樣比它更貴重的東西：美好的生活，想要什麼就可以買什麼。擁有購買能力，就等於擁有吸引異性的能力。偶爾，廣告會明白

傳達這項訊息，例如上面這則巴克萊信用卡（Barclaycard）的廣告。不過大部分的做法都是比較含蓄的，像是：如果你有能力購買這項產品，你就會受人喜愛。假使你買不起，你的魅力就會打折。

對廣告而言，「現在」絕對是不足夠的。人們把油畫當成永恆的紀錄。油畫擁有者的樂趣之一，就是油畫可以讓他的後代子孫看到他「現在」的模樣。因此，油畫創作自然是採用現在式。畫家畫他眼前的東西，不論是真實的或想像的。然而轉瞬即逝的廣告影像，卻永遠只用未來式創作。擁有它，你將變得魅力十足。住在這樣的環境中，你跟任何人的關係都將幸福美滿、無往不利。

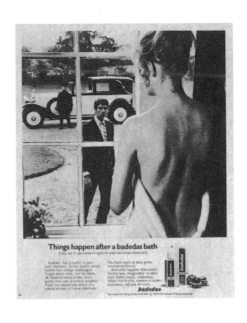

針對工人階級，廣告的訴求主調是：某項產品的功能將可改變你的個人形象（灰姑娘模式）；對象換成中產階級，訴求的策略就變成：這組產品所營造出來的整體氛圍，將可改善你的人際關係（魔法宮殿模式）。

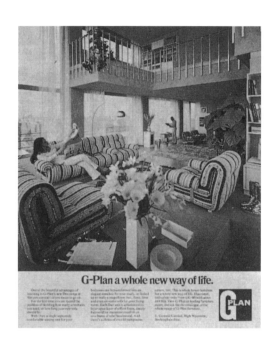

G-Plan a whole new way of life.

　　廣告以未來式做出種種許諾，但美好的未來似乎永遠沒有達到的一天。那麼，廣告為什麼還能取信於人──或說還足以發揮它的影響力。廣告之所以沒信用破產，是因為廣告的真實性不是建立在它的許諾能否成真，而是建立在它所製造出來的幻覺能不能打動「觀眾─購買者」。廣告的主要作用不是針對現實世界，而是瞄準白日夢。

想要更清楚地了解這點，我們必須回頭談談**魅力**（glamour）這個概念。

魅力是現代的新發明。在油畫全盛時期還沒有這樣東西。高貴、優雅和權威這些概念表面看來似乎有些相似，但骨子裡卻截然不同。

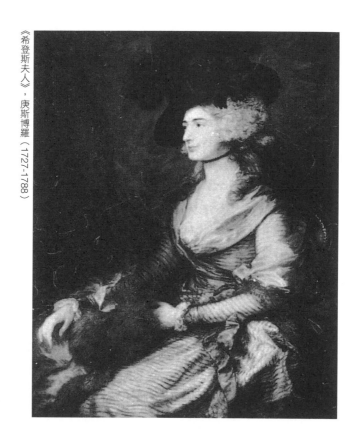

　　庚斯博羅筆下的希登斯夫人不具魅力，因為畫中的她並不令人羨慕，因此也談不上快樂。她看起來也許富有、美麗、聰明、幸運。但她本人原來就具備這些特質，旁人也都如此認為。她之所以成為畫中的模樣，不完全是因為別人想要模仿她。她不純然是他人羨慕的產物——沃荷（Andy Warhol）的瑪麗蓮‧夢露才是。

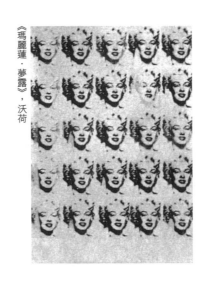

《瑪麗蓮·夢露》，沃荷

　　假使一個社會對個人的羨慕沒有發展成共同的普遍情緒，那麼魅力就無法存在。朝向民主發展但半途而廢的工業社會，正是最容易產生這類情緒的環境。這個社會承認，追求個人快樂是普世共通的權利。然而真實的社會情況卻又讓個人無力追求快樂。於是他生活在矛盾衝突當中，一邊是現在的他，一邊是理想中的他。他要不就是徹底意識到這種矛盾和其成因，繼而投身政治抗爭，追求完全的民主，以達到推翻資本主義等目的；要不就是繼續帶著充滿無力感的羨慕情緒，活在周而復始的白日夢中。

　　知道這點，我們才能理解為什麼廣告還是有人相信。廣告實際提供的產品跟它所承諾的未來中間總是有一道落差，就像在「觀眾—購買者」的感覺裡，現實中的自己與理想中的自己也永遠隔著一條鴻溝。這兩條鴻溝合而為一；用來彌合這道裂

隙的不是以行動或生活經驗架起的橋樑，而是充滿魅力的白日夢。

　　工作境況往往會讓這個過程變本加厲。

　　眼前永無止盡的無聊工作，必須靠夢想未來「均衡一下」，在夢想中的未來，積極活躍取代了消極順從。在他或她的白日夢裡，唯唯諾諾的工人搖身變成昂首闊步的消費者。正在工作的那個我羨慕著正在消費的那個我。

　　沒有兩個夢想是一樣的。有的轉瞬即逝，有的綿延不絕。對夢想者而言，夢想永遠是個人的。廣告並不製造夢想。它只是提醒我們每一個人：我們還沒令人羨慕──還沒，但有可能。

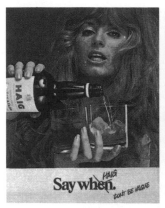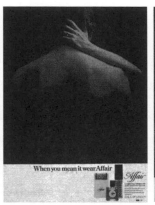

　　廣告還有另一項重要的社會功能。雖然這項功能不是廣告
製造者和使用者原先設定的目的，但這絲毫不會降低它的重要
性。廣告將消費轉化成民主的替代品。我們對飲食、衣著和駕
車的選擇，取代了做為民主象徵的政治選擇。廣告有助於掩飾
和補償社會中的不民主現象。同時也掩蓋了世界上其他地方正
在發生的事件。

　　結果廣告化身為一種哲學體系。它以自己的術語解釋每一
件事。它對這個世界做出詮釋。

　　整個世界變成一座舞台，供廣告用來實現它所承諾的美好
生活。世界對我們微笑。它把自己獻給我們。因為我們把每個
地方都想像成自動獻上的祭品，因此每個地方都顯得大同小
異。

廣告說，世故練達就是可以讓生活免於衝突。

廣告甚至可以把革命轉譯成它自己的語彙。

　　廣告對這個世界的詮釋與這個世界的真實情況，對比極為
懸殊，這點有時在報導新聞故事的彩色雜誌中表現得特別明
顯。下頁圖片就是取自這樣一本雜誌的目錄頁。

　　這樣的對比令人震驚：不只是因為這兩個世界同時存在，更是因為這個文化所流露出來的犬儒主義，竟將這兩種影像安排在同一頁。你或許可以辯稱這樣的編排不是刻意的。然而新聞文本、在巴基斯坦拍攝的新聞照、為廣告拍攝的商業照、雜誌的編輯、廣告的設計、兩者的印刷，以及廣告頁與新聞頁無法搭配這個事實——凡此種種，都是同一個文化的產物。

不過在此需要特別強調的，並不是這種對比所引起的道德震撼。廣告商本身自會把這類衝擊考慮進去。《廣告週刊》（Advertisers Weekly, 1972年3月3日）報導說，有些廣告公司注意到新聞雜誌中這種不適當的影像並置可能會危害其銷售成績，因此決定盡量少用輕挑的彩色照片，多用穩重的黑白影像。我們真正該理解的，是這類對比所透露出來的廣告本質。

廣告的本質是太平無事的（eventless）。太平到就像沒有任何事情正在發生。對廣告而言，所有的真實事件都是例外，而且只會發生在陌生人身上。孟加拉照片裡的事件悲慘而遙遠。但就算是發生在咫尺之遙的德立（Derry）或伯明罕（Birmingham），對比程度也不會減低分毫。而且這種對比性並不只限於悲慘事件。如果事件很悲慘，其悲劇性會讓我們的道德感警覺到這種對比。然而即便是快樂的事件，假使是以直接而不刻板的方式拍攝，兩者之間還是會呈現鮮明的對照。

廣告置身在不斷推遲的未來當中，它排除了現在，因此也消泯了所有的變化和發展。廣告裡不存在「經驗」。現在發生的一切，都與廣告無關。

倘若廣告沒祭出其招牌語言，讓事件本身看起來伸手可及，那麼它那種太平無事的本質就會立刻顯現。廣告所展現的每一樣東西，都在那兒等著你伸手去拿。伸手去拿的舉動取代了其他所有舉動，想要擁有的感覺淹沒了其他所有感覺。

廣告具有驚人的影響力，是一種非常重要的政治現象。它的參考來源無所不包，做出的結論卻無比狹隘。除了購買力

外，它一概不認。人類其他的才能與需求，無不附屬在購買力之下。廣告把所有希望匯聚在一起，加以同質化、簡單化，變成既強烈又模糊、既神祕又可重複的承諾，隨著每一次的購買行為不斷附贈。在資本主義的文化裡，再也無法想像除此之外還有別種希望、滿足或樂趣。

廣告是資本主義文化的生命——少了廣告，資本主義根本無法生存——同時也是它的夢想。

資本主義的生存之道，就是迫使大多數人——也就是它的剝削對象——把自己的利益限定在盡可能狹窄的範圍之內。以往，它是靠著大規模的奪取做到這點。如今，在先進國家中，則是藉由灌輸大眾錯誤的標準，讓他們分不清什麼是真正值得嚮往的東西。

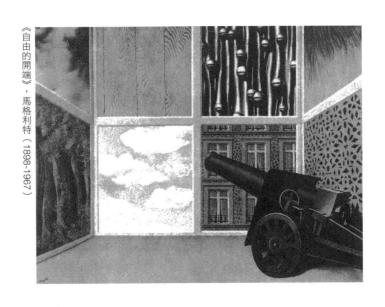

《自由的開端》，馬格利特（1898-1967）

圖片說明

191

接下來，就交給讀者了……

Ways of Seeing by John Berger
Copyright © John Berger and John Berger Estate, 1972
Published by arrangement with Agencia Literaria Carmen
Balcells, S.A. through Bardon-Chinese Media Agency
Complex Chinese translation copyright © 2021 by Rye Field
Publications, a division of Cité Publishing Ltd.
All rights reserved.

國家圖書館出版品預行編目資料

觀看的方式／約翰·伯格（John Berger）著；
吳莉君譯. -- 三版. -- 臺北市：麥田出版：英屬
蓋曼群島商家庭傳媒股份有限公司城邦分公司
發行, 2021.07
　　面；　　公分
譯自：Ways of seeing
ISBN 978-626-310-020-6（平裝）

1.藝術欣賞

901.2　　　　　　　　　　　　　　　　110007859

麥田人文 99

觀看的方式
Ways of Seeing

作　　　　者／約翰·伯格（John Berger）
譯　　　　者／吳莉君
初 版 編 輯／吳惠貞
主　　　　編／林怡君

國 際 版 權／吳玲緯　楊靜
行　　　　銷／闕志勳　吳宇軒　余一霞
業　　　　務／李再星　陳美燕　李振東
編 輯 總 監／劉麗真
事業群總經理／謝至平
發 　 行 　人／何飛鵬
出　　　　版／麥田出版
　　　　　　　台北市南港區昆陽街16號4樓
　　　　　　　電話：(886)2-2500-0888　傳真：(886)2-2500-1951
發　　　　行／英屬蓋曼群島商家庭傳媒股份有限公司城邦分公司
　　　　　　　台北市南港區昆陽街16號8樓
　　　　　　　客服服務專線：(886) 2-2500-7718、2500-7719
　　　　　　　24小時傳真服務：(886) 2-2500-1990、2500-1991
　　　　　　　服務時間：週一至週五09:30-12:00・13:30-17:00
　　　　　　　郵撥帳號：19863813　戶名：書虫股份有限公司
　　　　　　　讀者服務信箱E-mail：service@readingclub.com.tw
香 港 發 行 所／城邦（香港）出版集團有限公司
　　　　　　　香港九龍土瓜灣土瓜灣道86號順聯工業大廈6樓A室
　　　　　　　電話：(852)2508-6231　傳真：(852)2578-9337
　　　　　　　電子信箱：hkcite@biznetvigator.com
馬 新 發 行 所／城邦（馬新）出版集團Cite (M) Sdn Bhd.
　　　　　　　41-3, Jalan Radin Anum, Bandar Baru Sri Petaling, 57000 Kuala Lumpur, Malaysia.
　　　　　　　電話：(603)9056-3833　傳真：(603)9057-6622
　　　　　　　讀者服務信箱：services@cite.my

封 面 設 計／倪旻鋒
印　　　　刷／前進彩藝有限公司

■2005年10月　初版一刷　　　　　　　　　　　　　Printed in Taiwan.
■2010年 8 月　二版一刷
■2024年 8 月　三版九刷

定價：280元
版權所有・翻印必究
ISBN 978-626-310-020-6

城邦讀書花園
www.cite.com.tw
書店網址：www.cite.com.tw

cite 城邦媒體 麥田出版
Rye Field Publications
A division of Cité Publishing Ltd.

英屬蓋曼群島商
家庭傳媒股份有限公司城邦分公司
104 台北市民生東路二段 141 號 5 樓

▼

請沿虛線折下裝訂，謝謝！

文學・歷史・人文・軍事・生活

讀者回函卡

cite城邦媒體

☐ 請勾選：本人已詳閱上述注意事項，並同意麥田出版使用所填資料於限定用途。

姓名：_____ 聯絡電話：_____

聯絡地址：☐☐☐☐☐_____

電子信箱：_____

身分證字號：_____（此即您的讀者編號）

生日：_____年_____月_____日 性別：☐男 ☐女 ☐其他_____

職業：☐軍警 ☐公教 ☐學生 ☐傳播業 ☐製造業 ☐金融業 ☐資訊業 ☐銷售業
　　　☐其他_____

教育程度：☐碩士及以上 ☐大學 ☐專科 ☐高中 ☐國中及以下

購買方式：☐書店 ☐郵購 ☐其他_____

喜歡閱讀的種類：（可複選）

☐文學 ☐商業 ☐軍事 ☐歷史 ☐旅遊 ☐藝術 ☐科學 ☐推理 ☐傳記 ☐生活、勵志
☐教育、心理 ☐其他_____

您從何處得知本書的消息？（可複選）

☐書店 ☐報章雜誌 ☐網路 ☐廣播 ☐電視 ☐書訊 ☐親友 ☐其他_____

本書優點：（可複選）

☐內容符合期待 ☐文筆流暢 ☐具實用性 ☐版面、圖片、字體安排適當
☐其他_____

本書缺點：（可複選）

☐內容不符合期待 ☐文筆欠佳 ☐內容保守 ☐版面、圖片、字體安排不易閱讀 ☐價格偏高
☐其他_____

您對我們的建議：_____
